学前教育专业新课程体系规划教材

视唱练耳精讲 60课

丁国强◎编著

清华大学出版社
北京

内 容 简 介

《视唱练耳精讲60课》共分四大板块，每一板块为一个学期的教学内容。本书配套《基本乐理精讲60课》进行使用。书中谱例以五线谱形式呈现，选曲素材源自四个方面：视唱练习曲、民族风格乐曲、经典儿歌和中外名曲，针对每一类型的曲目，均有训练方法说明，重在引导学生的视唱水平达到质的突破。

在写作中，作者站在初学者与教师的立场上，真正做到了循序渐进与难点分散，并引入教学法与教学建议方面的内容，旨在打造一本"学生好学，教师好教"的专业标杆性教材。

本书适用于幼儿师范学校、高等院校学前教育专业与音乐专业的学生，艺考生以及音乐初学者。

本书封面贴有清华大学出版社防伪标签，无标签者不得销售。
版权所有，侵权必究。举报：010-62782989，beiqinquan@tup.tsinghua.edu.cn。

图书在版编目（CIP）数据

视唱练耳精讲60课/丁国强编著. —北京：清华大学出版社，2019（2023.9重印）
学前教育专业新课程体系规划教材
ISBN 978-7-302-53142-5

Ⅰ.①视… Ⅱ.①丁… Ⅲ.①视唱练耳-幼儿师范学校-教材 Ⅳ.①J613.1

中国版本图书馆CIP数据核字（2019）第114472号

责任编辑：李俊颖
封面设计：刘　超
版式设计：文森时代
责任校对：马军令
责任印制：刘海龙

出版发行：清华大学出版社
　　网　　址：http://www.tup.com.cn，http://www.wqbook.com
　　地　　址：北京清华大学学研大厦A座　　　　邮　编：100084
　　社 总 机：010-83470000　　　　　　　　　　邮　购：010-62786544
　　投稿与读者服务：010-62776969，c-service@tup.tsinghua.edu.cn
　　质量反馈：010-62772015，zhihang@tup.tsinghua.edu.cn
印 装 者：三河市春园印刷有限公司
经　　销：全国新华书店
开　　本：210mm×285mm　　印　张：14　　字　数：230千字
版　　次：2019年12月第1版　　　　　　　　　印　次：2023年9月第4次印刷
定　　价：49.00元

产品编号：080118-02

编写说明

本套教材（乐理与视唱练耳）属"学前教育专业新课程体系规划教材"中的一部分。由于"学前教育专业"在校学习这两门课的全学程为两年（四个学期），所以本套教材分四个学期，乐理与视唱练耳分别编有60课。通常，新生入学较晚，因而第一学期编有12课，后三个学期均为16课。

虽然此套教材是为"学前教育专业"编写的，但并非不可作为非学前教育专业的教材使用。事实上，本套教材适用的范围非常广泛，音乐爱好者、艺考生、中等专科与大学（含音乐学院）的在校生均为本教材爱心奉献的对象。相信此套教材能成为您真正的"好朋友"。

全学程为一学年者，在使用本套教材时可以将两课合并为一课进行教学。部分内容可以做出调整，比如，音值组合可根据需要增加更多拍子的内容。另：乐理教材中个别内容带有星号（★），初学者若理解有困难可"绕道而行"，并无大碍。

希望本套教材为您带来收获知识的喜悦，愿此喜悦化作学习的兴趣之雨，滋润您的心田，让成才之树萌蘖发芽、茁壮成长，最终长成参天大树。

丁国绂

2019年12月

推荐序

光阴荏苒，与国强相识已是三十一年前的事了。1987年，我从天津音乐学院调入山西大学艺术系任教。在我的记忆中，我所上的每个班、每个人的课，无论是教室的大课，还是琴房的小课，国强均要来旁听，更别说是他自己的课了（从未误过一节）。到1989年，国强留校任教后也一直保持着旁听我所上的全部课的习惯。看得出，他有着强烈的求知欲望、废寝忘食的钻研精神与坚韧不拔的顽强意志。国强如此这般，显然不是作秀给人看的，而是一个有追求的人无不例外地为自己热爱的事业全身心投入的见证。多年前，我就预言，这样孜孜以求的人必然在自己热爱的领域里收获甚夥，终究会有可喜的成果展示于众人面前。

如今，对最基础的课程进行潜心研究的人越来越少了，国强却能多年如一日地专心研究乐理、视唱练耳等课的教学法，且颇有见地，实属难得。我仔细通阅了他的这套教材，感触良多。他在《论基本乐理课的"理论"与"技能"双重属性》的短文中提出的观点，既有深度，也有高度，成为这套教材编写的"纲领性"的理论基础。"理论与技能两者并重"原则的提出，再加上国强本人多年的实践、总结与研究这些课程的教学法，所写这套教材终于解决了"传统的、习惯的"编写教材的方法造成的难点过于集中的问题；解决了如何真正做到"循序渐进"的问题；解决了初学者难于入门的问题或者说解决了初学者难于自修的问题；解决了一部分老师讲课时遇到的一些"疑难杂症"问题。

多年来，我国许多有识之士在编写乐理教材时，也敏锐地发现了教材章节安排的难处。例如，李重光先生在他编写的中央音乐学院附属中等音乐学校试用教材《音乐理论基础》一书的后记里这样写道：

为了适应不同的需要及编写上的方便，我把内容分成许多独立的但又是互相联系的章节来编写。在章节的先后次序和内容上，虽然都曾做过一些考虑，但为了教学上的需要，在采用本教材时，可以根据不同对象的不同情况，在章节的先后次序和内容上，重新做一些调整和增删。

可见，教学次序的安排的的确确是一个"难点"。好在有像国强这样潜心研究者辛勤劳

作。他所编著的这套教材可称得上是真正意义上的"教材改革"之作。他的教材"改革"之举是否可能引起相近课程或相近学科更大范围的真正教材改革也未可知。希望有更多的人参与到真正的教材改革中来。

 能为国强即将出版的这套教材写序我甚感愉悦，欣喜之余希望国强趁"年富力强"之时能够给我们带来更多的惊喜。

2018年暑期

编者按：一套真正的乐理视唱练耳教材

众所周知，引起质变的方式有两种：第一种是量的不断积累，即脚踏实地地不断前行；第二种是原有事物的总量不发生变化，仅改变事物的排列顺序，以达到质变的效果。田忌赛马，便是明证。

在实际的学习中，第二种方式常常为人所忽略。但这种思维对学习效果而言，却是至为重要的。因之为踏实基础上的策略思维，是动脑思维，更可体现出聪慧与睿智！

丁国强先生所编著的这套书，第二种思维便得以集中体现，在这种思维背后，是作者所具有的极为开阔的知识体系，极为严谨的治学之风与极为开放的传道思想。

这套书的光明所在，可归结为"三个真正"：

1. 真正体现"循序渐进、难点分散"的原则

"循序渐进"：学习的真正顺序究竟是怎样的，作者以其三十余载的教学经验加以梳理、呈现。其呈现的真正顺序是在合适的时机出现适合学习的知识，而不是正确知识的直接堆砌。

"难点分散"：这一点，看似简单，却直接关系学生的学习效果。如果难点过于集中，必定会造成"一棒子把学生打晕"的情况。作者从事音乐教学与作曲工作多年，遇到教学难点，便会创造性地运用各种技巧，进行知识的铺垫与分解。

2. 真正站在"学生"的立场上进行编写

作者编著这套教材的最终愿景是：使用这套教材，让学生好学，让教师好教。针对学生，希望自学者完全可以进行自修；针对教师，作者在书中凝练了教学法思维，定可促进有困惑的教师其自身专业素养与教学能力的提升。

3. 真正地"追根溯源、融会贯通"

这两门基础课看似容易，但很多教学者只停留在知识表面，既无向前的探究，亦无向后的延展。学生若不能透彻理解知识的最终应用，其训练积极性与学习效果，必定大打折扣。在此方面，作者多方搜索文献，国内国外，均有涉及，将其趣味源头、最终走向呈现给各位，可谓灵光闪烁、精彩至极！

所有跟随本书作者学习过的学生，在研习过程中，收获的不仅有知识，更是一种思维，

一种对待有意义之学问的执着与开放思维！

丁国强先生做学问与做人做事，均为我辈学习之典范，其传道之境，真挚之情，解惑之彻，幽默之趣，感染并影响着每一位学习者！

愿本套教材伴随每一位热爱真知的求学人，走向真理；愿每一位阅读本套教材，亦从中收获启发的朋友，都将铭记并致敬本套教材的作者丁国强先生——一位潜心耕耘、精益求精的真知创造者与传播者！

<div style="text-align: right;">
清华大学出版社第六事业部

2019 年 12 月
</div>

对任课教师的两点教学建议

一、任课教师既可用首调唱名法，也可用固定唱名法来授课。

考虑到学前教育专业学生的基础偏薄弱等专业特点，本教材前三学期视唱内容的编写均在零调号范围，第四学期才加进一升、一降调号。这就需要任课教师在使用本教材时，根据学生的具体情况做一些必要的调整。调整的具体办法是，为了让学生掌握更大调范围的视唱，可将本教材中的视唱条目做移调处理。无论是采用首调还是固定唱名法，这一办法均是可行而有效的。

零调号调（以 C 大调为例）的移调：1. 移高增一度（$C^{\#}$）；2. 移低增一度（C^{b}）（增一度关系的调，音符的位置虽然没变化，但调式变音的记法是不同的）；3. 移高小二度（D^{b}）；4. 移高大二度（D）；5. 移低小二度（B）；6. 移低大二度（B^{b}）。

一个升号调（以 G 大调为例）的移调：1. 移高小二度（A^{b}）；2. 移高大二度（A）；3. 移低增一度（G^{b}）；4. 移低小二度（$F^{\#}$）；5. 移低大二度（F）。

一个降号调（以 F 大调为例）的移调：1. 移高增一度（$F^{\#}$）；2. 移高小二度（G^{b}）；3. 移高大二度（G）；4. 移低小二度（E）；5. 移低大二度（E^{b}）。

移调的最远音程性质仅为大二度，这样，不至于由于移调的原因导致移调后的乐谱，音区过高或过低。

二、任课教师应认真将全部教材内容分析了解一番，搞清楚教材前后内容的衔接关系、内在联系之后再进行授课，才能取得更佳的效果。

本教材中，对节奏、音高材料的训练方法等提出了具体建议。任课教师首先要对教材中的训练方法理解透彻。比如：为什么练习2/4拍子中的三连音之前，先练习6/8的拍子？为什么说辅助半音是练习其他形态调式变音的基础？等等。教师对教材的内容与训练方法做到知其然也知其所以然，胸有成竹，自然信心满满，然后热情地投入教学之中，教学效果自然不言而喻。

目 录

第一学期（第1~12课）

本学期重点教学内容包括：初学者的击拍方法；简单的节奏练习；大调与小调音阶预备练习（谱例1-3、2-6与谱例3-12、4-20）；"简单"的音符与休止符练习；涉及2/4、3/4、4/4三种拍子，等等。

值得强调的是，大调与小调音阶预备练习为初学者极为重要的练习内容，连同本学期布置的旋律音群的谱例，在本教材中被称为"常规练习"。"常规练习"应作为长期学习的内容坚持不懈、耐心而认真地进行训练。

第1课 ·················· 2	课下作业 ·················· 12
节奏练习 ·················· 2	第5课 ·················· 13
音高练习 ·················· 3	节奏练习 ·················· 13
课下作业 ·················· 3	音高练习 ·················· 13
第2课 ·················· 4	视唱练习 ·················· 13
节奏练习 ·················· 4	课下作业 ·················· 15
音高练习 ·················· 5	第6课 ·················· 15
视唱练习 ·················· 5	节奏练习 ·················· 15
课下作业 ·················· 6	音高练习 ·················· 16
第3课 ·················· 6	视唱练习 ·················· 16
节奏练习 ·················· 6	课下作业 ·················· 17
音高练习 ·················· 7	第7课 ·················· 18
视唱练习 ·················· 8	节奏练习 ·················· 18
课下作业 ·················· 9	音高练习 ·················· 18
第4课 ·················· 10	视唱练习 ·················· 19
节奏练习 ·················· 10	课下作业 ·················· 20
音高练习 ·················· 11	第8课 ·················· 20
视唱练习 ·················· 11	节奏练习 ·················· 20

音高练习 ································ 21	课下作业 ································ 28
视唱练习 ································ 21	**第11课** ································ 29
课下作业 ································ 22	节奏练习 ································ 29
第9课 ································ 23	音高练习 ································ 29
节奏练习 ································ 23	视唱练习 ································ 30
音高练习 ································ 23	课下作业 ································ 31
视唱练习 ································ 24	**第12课** ································ 32
课下作业 ································ 25	节奏练习 ································ 32
第10课 ································ 26	音高练习 ································ 32
节奏练习 ································ 26	视唱练习 ································ 33
音高练习 ································ 26	课下作业 ································ 34
视唱练习 ································ 27	

第二学期（第13~28课）

本学期重点教学内容包括：附点音符，切分音及不同时值的强位置休止符，等等。附点音符的训练包括几点很重要的要素（时值、力度与音色）；切分音尤其是连续的切分音练习较难，本教材遵循"难点分散"的原则将"切分音经典练习曲"1^81分解为多条练习内容，以期帮助学生顺利完成学习任务；休止符由于"位置"的不同难度各异，显然"强位置"休止符的练习是休止符练习的重点内容。

第13课 ································ 36	节奏练习 ································ 42
节奏练习 ································ 36	音高练习 ································ 43
音高练习 ································ 36	视唱练习 ································ 43
视唱练习 ································ 36	课下作业 ································ 45
课下作业 ································ 39	**第16课** ································ 45
第14课 ································ 39	节奏练习 ································ 45
节奏练习 ································ 39	音高练习 ································ 45
音高练习 ································ 40	视唱练习 ································ 46
视唱练习 ································ 40	课下作业 ································ 47
课下作业 ································ 41	**第17课** ································ 48
第15课 ································ 42	节奏练习 ································ 48

音高练习 ………………………………… 48	节奏练习 ………………………………… 60
视唱练习 ………………………………… 48	音高练习 ………………………………… 60
课下作业 ………………………………… 49	视唱练习 ………………………………… 60

第18课 ………………………………… 50
节奏练习 ………………………………… 50
音高练习 ………………………………… 50
视唱练习 ………………………………… 51
课下作业 ………………………………… 51

第19课 ………………………………… 52
节奏练习 ………………………………… 52
音高练习 ………………………………… 52
视唱练习 ………………………………… 53
课下作业 ………………………………… 53

第20课 ………………………………… 54
节奏练习 ………………………………… 54
音高练习 ………………………………… 54
视唱练习 ………………………………… 54
课下作业 ………………………………… 55

第21课 ………………………………… 56
节奏练习 ………………………………… 56
音高练习 ………………………………… 56
视唱练习 ………………………………… 56
课下作业 ………………………………… 57

第22课 ………………………………… 58
节奏练习 ………………………………… 58
音高练习 ………………………………… 58
视唱练习 ………………………………… 59
课下作业 ………………………………… 59

第23课 ………………………………… 60

课下作业 ………………………………… 61

第24课 ………………………………… 62
节奏练习 ………………………………… 62
音高练习 ………………………………… 62
视唱练习 ………………………………… 62
课下作业 ………………………………… 63

第25课 ………………………………… 64
节奏练习 ………………………………… 64
音高练习 ………………………………… 64
视唱练习 ………………………………… 65
课下作业 ………………………………… 66

第26课 ………………………………… 66
节奏练习 ………………………………… 66
音高练习 ………………………………… 67
视唱练习 ………………………………… 67
课下作业 ………………………………… 68

第27课 ………………………………… 69
节奏练习 ………………………………… 69
音高练习 ………………………………… 70
视唱练习 ………………………………… 70
课下作业 ………………………………… 71

第28课 ………………………………… 72
节奏练习 ………………………………… 72
音高练习 ………………………………… 72
视唱练习 ………………………………… 73
课下作业 ………………………………… 74

第三学期（第29～44课）

本学期，音高练习的内容调整为旋律音程、和声音程及密集柱式和弦（全白键）的综合练习（此综合练习由学生自己弹、自己唱、自己听，所以我称其为：自弹、自唱、自听），在此内容中重点介绍旋律音程、单个和声音程与密集柱式和弦的训练方法。

本学期教学重点内容还包括：3/8、6/8、9/8、12/8拍子的视唱，三连音的练习，等等，其中三连音练习方法的讲述是本学期的"重头戏"。

第29课 ·· 76
 节奏练习 ··· 76
 音高练习 ··· 76
 视唱练习 ··· 77
 课下作业 ··· 78

第30课 ·· 78
 节奏练习 ··· 78
 音高练习 ··· 78
 视唱练习 ··· 80
 课下作业 ··· 81

第31课 ·· 81
 节奏练习 ··· 81
 音高练习 ··· 81
 视唱练习 ··· 82
 课下作业 ··· 82

第32课 ·· 83
 节奏练习 ··· 83
 音高练习 ··· 83
 视唱练习 ··· 83
 课下作业 ··· 84

第33课 ·· 85
 节奏练习 ··· 85
 音高练习 ··· 85
 视唱练习 ··· 85
 课下作业 ··· 86

第34课 ·· 87
 节奏练习 ··· 87
 音高练习 ··· 87
 视唱练习 ··· 87
 课下作业 ··· 88

第35课 ·· 89
 节奏练习 ··· 89
 音高练习 ··· 89
 视唱练习 ··· 90
 课下作业 ··· 90

第36课 ·· 91
 节奏练习 ··· 91
 音高练习 ··· 91
 视唱练习 ··· 91
 课下作业 ··· 92

第37课 ·· 93
 节奏练习 ··· 93
 音高练习 ··· 93
 视唱练习 ··· 93

课下作业	95	音高练习	102
第38课	95	视唱练习	103
节奏练习	95	课下作业	104
音高练习	95	第42课	104
视唱练习	96	节奏练习	104
课下作业	97	音高练习	105
第39课	98	视唱练习	105
节奏练习	98	课下作业	106
音高练习	98	第43课	107
视唱练习	98	节奏练习	107
课下作业	99	音高练习	107
第40课	100	视唱练习	107
节奏练习	100	课下作业	108
音高练习	100	第44课	109
视唱练习	101	节奏练习	109
课下作业	102	音高练习	113
第41课	102	视唱练习	113
节奏练习	102		

第四学期（第45～60课）

本学期重点教学内容包括：调号为一个升号与一个降号的视唱；下方与上方辅助性半音、上行与下行经过性半音以及跳进出现的变音，等等。调式变音的视唱既是重点又是难点，不同形态的调式变音其难度是不一样的。

通常，学生应先练习下方辅助性半音的视唱与听辨，在此基础上再练习上行经过性半音与向下跳进出现向上解决的调式变音（等内容）的视唱与听辨，才能取得事半功倍的效果。同理，学生在练习下行经过性半音与向上跳进出现向下解决的调式变音（等内容）的视唱与听辨之前，应先扎扎实实地掌握上方辅助性半音的视唱与听辨。

第45课	120	音高练习	120
节奏练习	120	视唱练习	122

| 课下作业 ································· 123 | 课下作业 ································· 149 |

第 46 课 ································· 124
 节奏练习 ································· 124
 音高练习 ································· 124
 视唱练习 ································· 126
 课下作业 ································· 128

第 47 课 ································· 128
 节奏练习 ································· 128
 音高练习 ································· 129
 视唱练习 ································· 130
 课下作业 ································· 132

第 48 课 ································· 133
 节奏练习 ································· 133
 音高练习 ································· 133
 视唱练习 ································· 134
 课下作业 ································· 137

第 49 课 ································· 137
 节奏练习 ································· 137
 音高练习 ································· 137
 视唱练习 ································· 138
 课下作业 ································· 141

第 50 课 ································· 142
 节奏练习 ································· 142
 音高练习 ································· 142
 视唱练习 ································· 143
 课下作业 ································· 145

第 51 课 ································· 146
 节奏练习 ································· 146
 音高练习 ································· 146
 视唱练习 ································· 147

第 52 课 ································· 149
 节奏练习 ································· 149
 音高练习 ································· 150
 视唱练习 ································· 151
 课下作业 ································· 152

第 53 课 ································· 153
 节奏练习 ································· 153
 视唱练习 ································· 153
 课下作业 ································· 155

第 54 课 ································· 156
 节奏练习 ································· 156
 视唱练习 ································· 156
 课下作业 ································· 158

第 55 课 ································· 159
 节奏练习 ································· 159
 视唱练习 ································· 159
 课下作业 ································· 161

第 56 课 ································· 162
 节奏练习 ································· 162
 视唱练习 ································· 162
 课下作业 ································· 165

第 57 课 ································· 166
 节奏练习 ································· 166
 视唱练习 ································· 167
 课下作业 ································· 169

第 58 课 ································· 169
 节奏练习 ································· 169
 视唱练习 ································· 169
 课下作业 ································· 172

第 59 课	173	第 60 课	176
节奏练习	173	节奏练习	176
视唱练习	173	视唱练习	176
课下作业	175		

参考文献 ··· 193

附录 A 旋律音群的训练过程与编写方法 ·· 195

附录 B 经典儿歌视唱曲 29 首 ·· 199

后　记 ··· 205

第一学期

（第 1～12 课）

本学期重点教学内容包括：初学者的击拍方法；简单的节奏练习；大调与小调音阶预备练习（谱例 1-3、2-6 与谱例 3-12、4-20）；"简单"的音符与休止符练习；涉及 2/4、3/4、4/4 三种拍子，等等。

值得强调的是，大调与小调音阶预备练习为初学者极为重要的练习内容，连同本学期布置的旋律音群的谱例，在本教材中被称为"常规练习"。"常规练习"应作为长期学习的内容坚持不懈、耐心而认真地进行训练。

第 1 课

在视唱练耳课中，初学者应该先学会击拍。

节奏练习

击拍方法：建议学生用手击拍。一下（用↓来表示）一上（用↑来表示）为一拍。

击拍要求：初学击拍时，要做到两个"均匀"，一是前半拍（↓）与后半拍（↑）要均匀，二是拍与拍要均匀。前者是基础，当前半拍与后半拍做到均匀时，连续击下去，就可以做到每拍都是均匀的。为了让学生更好地体会到前半拍与后半拍的均匀感，我们可以让其先练习连续的半拍音。因为前半拍与后半拍正好分别是一个音符时，极易体会前半拍与后半拍的均匀感。不妨一试。请看下例：

谱例【1-1】

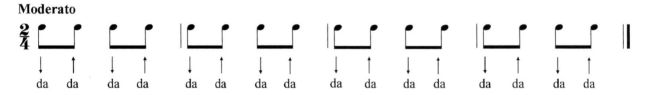

教师用中速领着学生边击拍边唱，每个音符唱作"打"（da）。初学者采用中等速度进行练习尤为重要，过慢与过快的练习速度均会增加练习难度。

谱例【1-2】

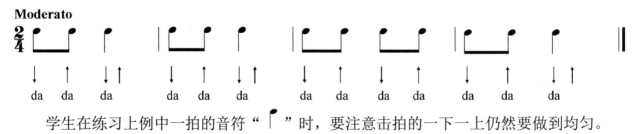

学生在练习上例中一拍的音符"♩"时，要注意击拍的一下一上仍然要做到均匀。

▌音高练习

谱例【1-3】

大调音阶预备练习之一

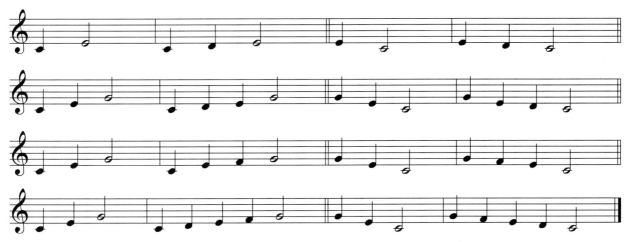

音阶的视唱练习很重要。对初学者来讲，尽快唱准音阶的方法是：先跟琴或跟教师唱出稳定音级（do、mi、sol），然后在稳定音的框架中加入不稳定音级。

谱例 1-3 没有标记拍号。学生练习时可按四分音符为一拍，唱出每个音符的实际长度。

练习视唱要用心体会音的高度。有学习专家指出，"不动脑就无所谓学习"。练习视唱也不例外。学生在唱稳定音时，要用心体会其高度，加入不稳定音时，要认真体会加入不稳定音后的稳定音与单唱时的稳定音在高度上的一致性。这样，大脑处于积极思维的状态，练习的效率自然会高。

谱例 1-3 中的"稳定音"与"不稳定音"对学生来讲属于乐理中的超前内容。教师在教学过程中应对此内容加以介绍。

▌课下作业

将谱例 1-1、2、3 练熟背会。

第 2 课

节奏练习

谱例【2-4】

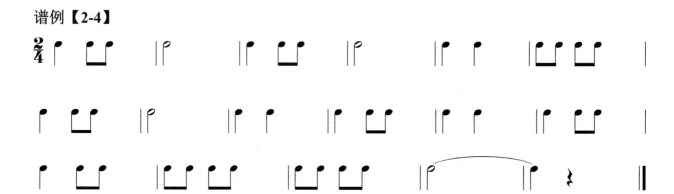

上例节奏练习内容选自歌曲《东方红》。节奏练习的编写要上口、好听,尤其是初学阶段的学生,更应该多练习上口、好听且简单的内容。通常音乐作品中的节奏都具有一定的内在规律,因而节奏训练的内容也应该符合一定的规律,而不是杂乱无章、缺乏内在联系的长短时值的任意拼接。

谱例【2-5】

上例节奏练习内容根据王祖皆、张卓娅作曲的歌剧《芳草心》中的主题歌《小草》改编而成。以上两个谱例中的 与 为新内容。

音高练习

大调音阶预备练习之二

谱例【2-6】

谱例 2-6 与谱例 1-3 合在一起是完整的大调音阶预备练习。其练习方法是完全相同的,这里不再重复。

视唱练习

谱例【2-7】

德国民歌

谱例【2-8】

土家族民歌

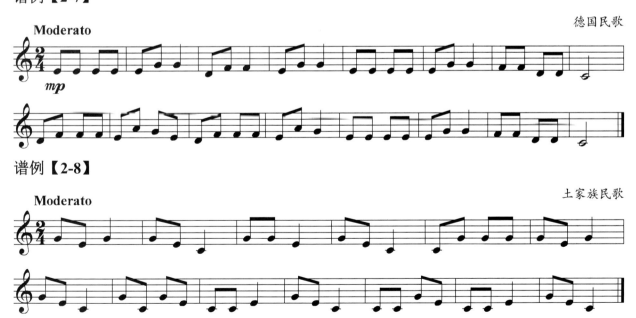

每课中的所有谱例,教师均应在课堂上教会学生,这样学生完成课下作业就会变得容易些。不过,教师在课堂上是否完成所有内容,要根据学生的实际情况而定。

课下作业

1. 将大调音阶预备练习之一、之二背熟，此作业需要做长期的练习，直至结业。
2. 将谱例 2-4、5、7、8 练熟背会。

第 3 课

节奏练习

谱例【3-9】

的击拍方法：第 1 个十六分音符迅速往下打（↓），打到底后，等唱完第 2 个十六分音符之后，唱第 3 个十六分音符时迅速往上打（抬手），手在空中静止不动直至唱完第 4 个十六分音符。即：

谱例【3-10】

上例节奏练习内容选自施光南的歌曲《马铃声声响》的前奏（稍作改动），原谱如下：

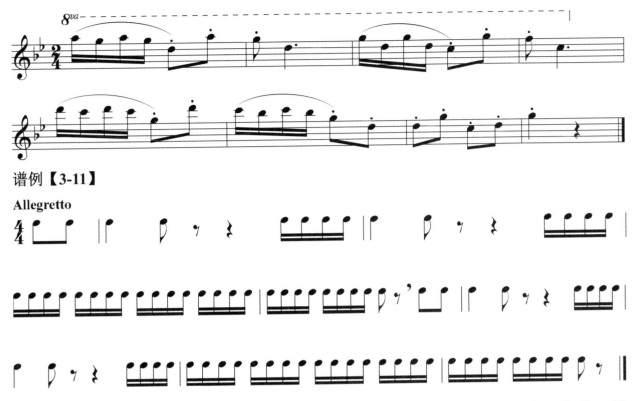

上例节奏练习内容出自柴可夫斯基《第六交响曲》第一乐章主部主题的一部分，原谱如下：

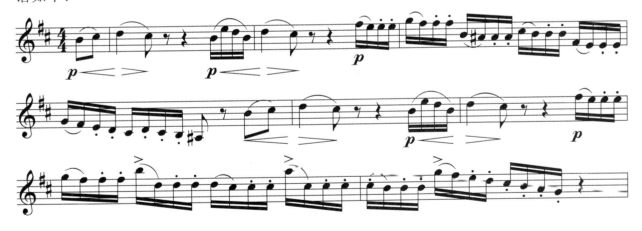

音高练习

谱例【3-12】

小调音阶预备练习之一

a 小调的稳定音是 la、do、mi。练习方法请参看谱例 1-3 后面的文字。

从第 3 课至第 28 课，每课在音高练习中加入一条旋律音群的内容，共 26 条。

旋律音群第 1 条：

谱例【3-13】

旋律音群的练习方法：先弹标准音，根据标准音的高度唱出第 1 个音，然后弹出第 1 个音，判断自己唱得是否准确。判断准确后接着练习后面的音。后面每个音都是先唱后弹。程度过浅者可先跟琴模唱，再按要求练习。

第 3 课至第 28 课中旋律音群的编写说明如下：1. 全部使用白键音；2. 音域范围 a-g^2；3. 音与音之间的最近距离二度，最远距离十度；4. a-g^2 的音域内所有二度至十度的上行与下行全部包括在内，有重复的，却无遗漏的。

视唱练习

谱例【3-14】

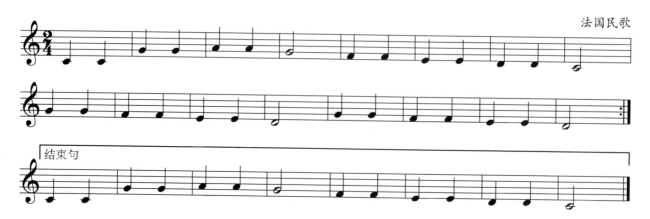

谱例【3-15】

列申斯卡 曲

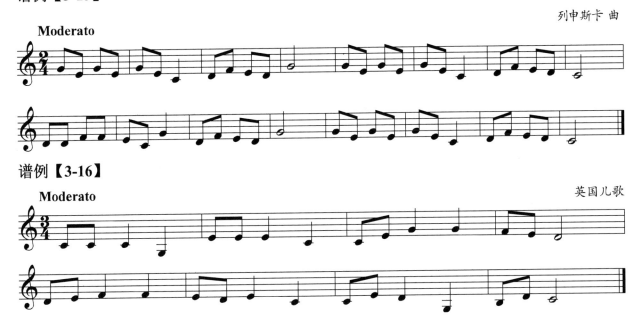

谱例【3-16】

英国儿歌

▎课下作业

1. 大调音阶预备练习及小调音阶预备练习之一。
2. 将谱例3-9、10、11、13、14、15、16练熟背会。

第 4 课

节奏练习

谱例【4-17】

的击拍方法可按照下面所示的箭头符号进行练习。

谱例【4-18】

注意新内容，请看下面所示的箭头符号：

谱例【4-19】

▎音高练习

小调音阶预备练习之二

谱例【4-20】

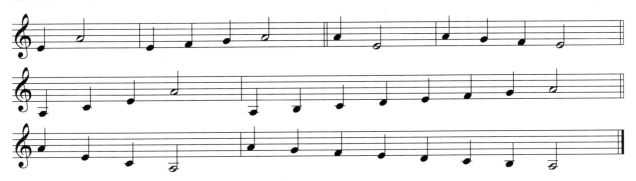

练习方法请参看谱例 1-3 后面的文字。

旋律音群第 2 条：

谱例【4-21】

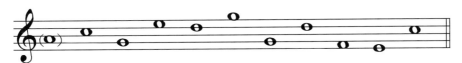

▎视唱练习

谱例【4-22】

德国民歌

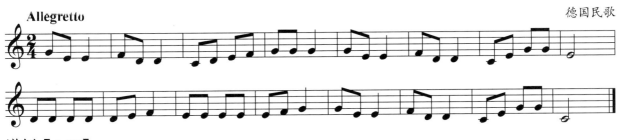

谱例【4-23】

《洋娃娃和小熊跳舞》波兰儿歌

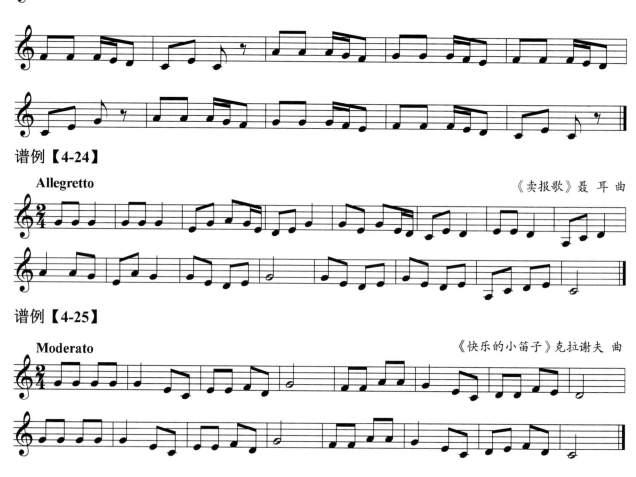

谱例【4-24】

谱例【4-25】

课下作业

1. 常规练习。常规练习的内容包括：大、小调音阶预备练习与学过的旋律音群谱例。常规练习至少要一直练至本课程结业。

2. 将谱例 4-17、18、19、22、23、24、25 练熟背会。

第 5 课

节奏练习

谱例【5-26】

上例的节奏选自电影《甜蜜的事业》主题曲《我们的生活充满阳光》(吕远、唐诃作曲)。

音高练习

旋律音群第 3 条:

谱例【5-27】

视唱练习

谱例【5-28】

Moderato

匈牙利儿歌

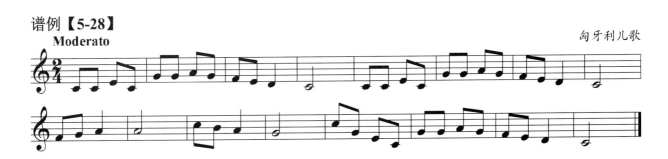

谱例【5-29】

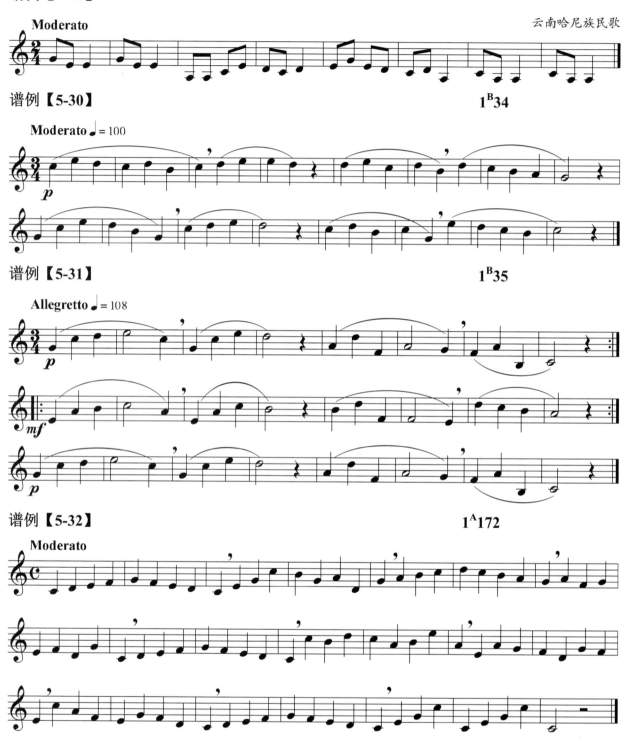

注意视唱练习曲中的换气记号"'"。一般人们认为换气记号是要换气的，但实际上换气记号是为了划分结构。假如一首声乐作品从头到尾没有标记换气记号，演唱者就要一口气唱完全曲吗？

课下作业

1. 常规练习。
2. 将谱例 5-26、28、29、30、31、32 练熟背会。

注：本教材中选用的 1^A、1^B、2^A、2^B 的视唱练习由亨利·雷蒙恩与古斯塔夫·卡卢利编著。

第 6 课

节奏练习

谱例【6-33】

上例节奏练习根据徐沛东作曲的歌曲《中国永远收获着希望》的第一乐段改编而成。其中有以下几个新内容：

关于附点八分音符与十六分音符的组合，第 15 课有详细的讲解，这里教师先带学生模仿着练习即可。

音高练习

旋律音群第 4 条：

谱例【6-34】

视唱练习

谱例【6-35】　　　　　　　　　　　　　　　　　　　　　　　1^A173

谱例【6-36】　　　　　　　　　　　　　　　　　　　　　　　1^A174

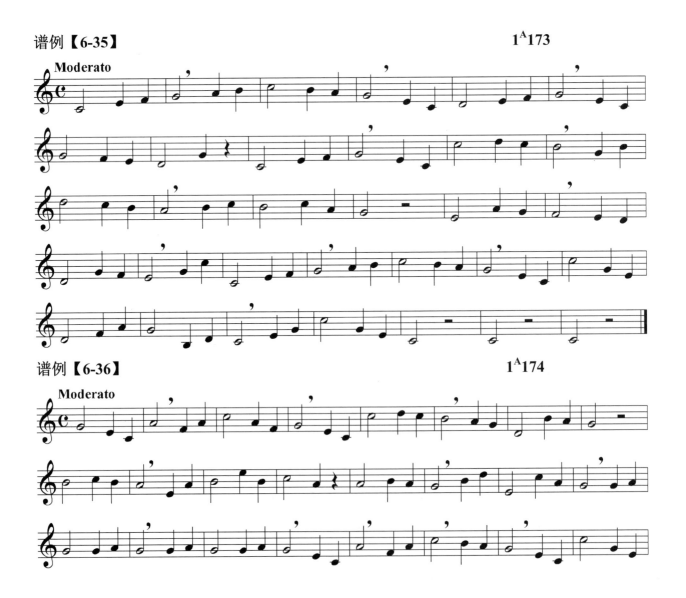

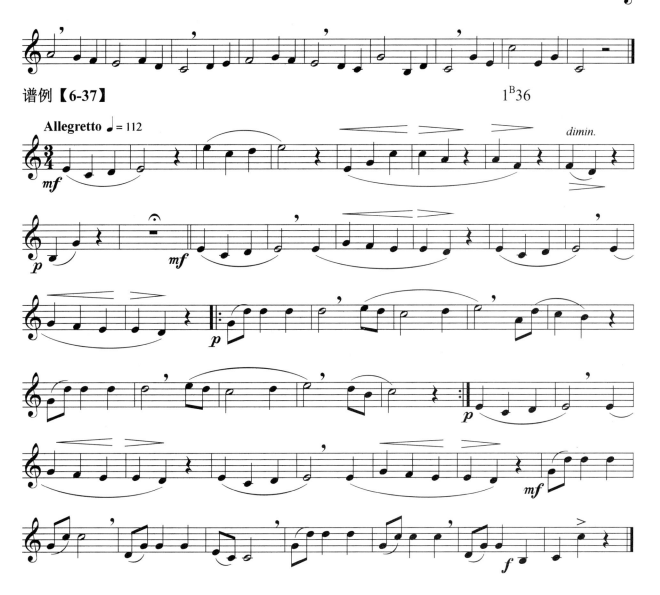

谱例【6-37】　　　　　　　　　　　　　　　　1ᴮ36

课下作业

1. 常规练习。
2. 谱例 6-33、35、36、37 练熟背会。

第 7 课

■ 节奏练习

谱例【7-38】

上例根据王锡仁、胡士平作曲的歌剧《红珊瑚》的唱段《海风阵阵愁煞人》的片断改编而成。

谱例【7-39】

上例选自印青作曲的歌曲《走进新时代》的一部分。教师应注意加入的新内容。

■ 音高练习

旋律音群第 5 条：

谱例【7-40】

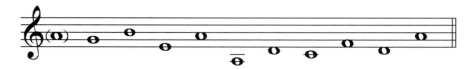

视唱练习

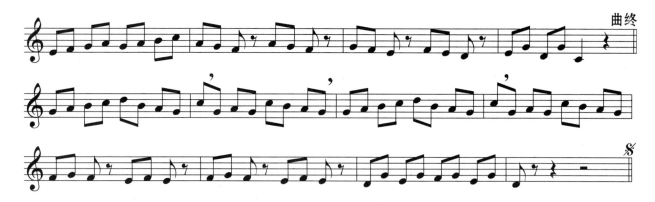

课下作业

1. 常规练习。
2. 将谱例 7-38、39、41、42、43、44 练熟背会。

第 8 课

节奏练习

谱例【8-45】

Andante

上例选自关峡作曲的歌曲《公仆赞》。

谱例【8-46】

Adagio

上例选自王志信作曲的歌曲《黄河入海流》。

音高练习

旋律音群第 6 条：

谱例【8-47】

视唱练习

谱例【8-48】

谱例【8-49】

谱例【8-50】

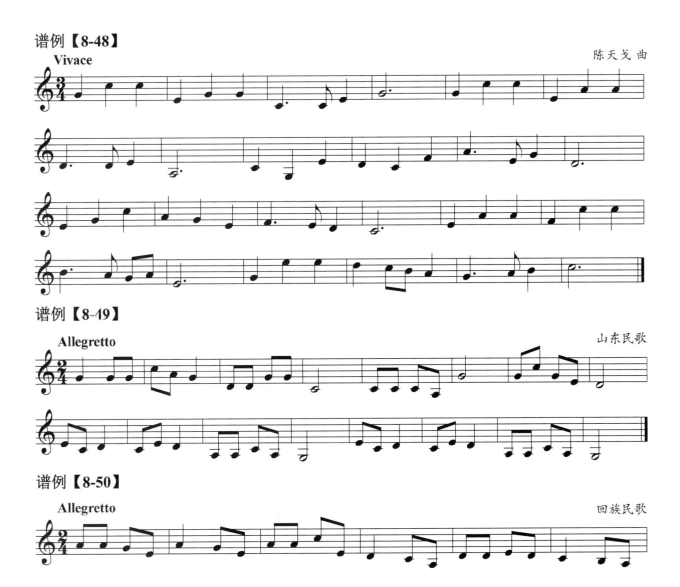

谱例【8-51】

哈萨克民歌

从本课起,视唱练习有计划地加进低音谱表的内容,但仍以高音谱表为主。

谱例【8-52】 1^A3

二度音程

谱例【8-53】 1^A4

三度音程

第 8 课至第 11 课,连续 4 课中加入二度至八度的专门练习。这些练习貌似简单,但过早练习意义并不大,因为初学视唱者在唱谱练习没有积累到一定量时,很难清晰地体会出音程所谓的度数与性质。

课下作业

1. 常规练习。

2. 将谱例 8-45、46、48、49、50、51、52、53 练熟背会。

第 9 课

节奏练习

谱例【9-54】

Moderato

上例选自士心作曲的歌曲《在中国的大地上》。在节奏练习首次出现，但并不难。

谱例【9-55】

Allegretto

上例根据王锡仁作曲的歌曲《父老乡亲》的片段改写而成。

音高练习

旋律音群第 7 条：

谱例【9-56】

视唱练习

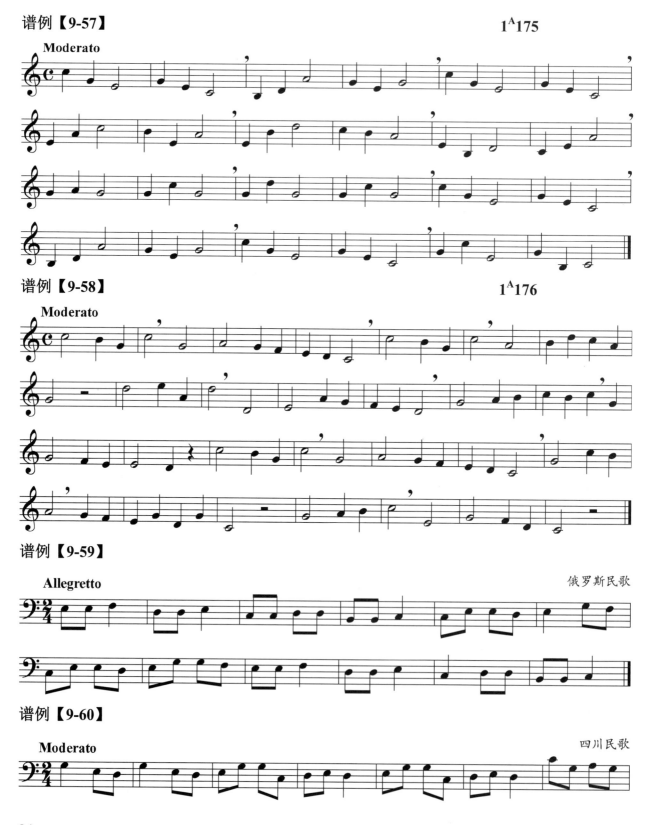

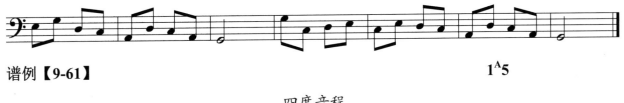

谱例【9-61】　　　　　　　　　　　　　　　　　　　　1^A5

四度音程

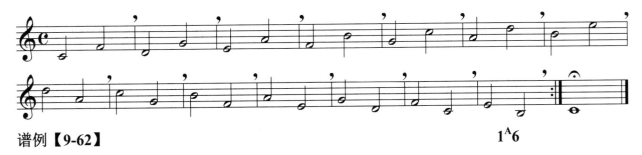

谱例【9-62】　　　　　　　　　　　　　　　　　　　　1^A6

五度音程

▌课下作业

1. 常规练习。
2. 将谱例 9-54、55、57、58、59、60、61、62 练熟背会。

第 10 课

节奏练习

谱例【10-63】

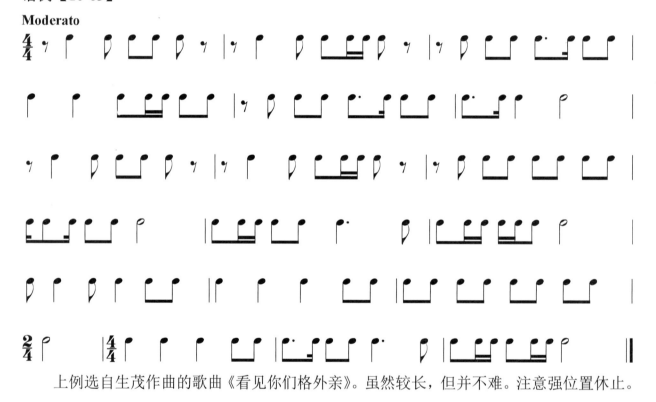

上例选自生茂作曲的歌曲《看见你们格外亲》。虽然较长，但并不难。注意强位置休止。

音高练习

旋律音群第 8 条：

谱例【10-64】

视唱练习

谱例【10-65】

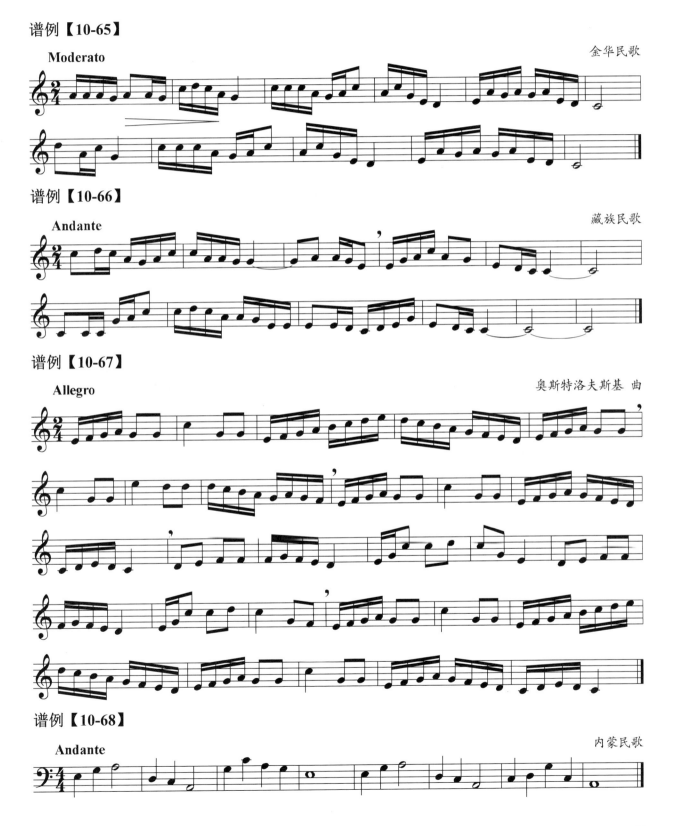

谱例【10-69】

谱例【10-71】

七度音程

▍课下作业

1. 常规练习。

2. 将谱例 10-63、65、66、67、68、69、70、71 练熟背会。

第 11 课

▌节奏练习

谱例【11-72】

Allegro

上例选自尚德义作曲的歌曲《火把节的欢乐》。前4小节与后4小节是重复的关系。

谱例【11-73】

Adagio

上例选自张千一作曲的歌曲《青藏高原》。

▌音高练习

旋律音群第9条：

谱例【11-74】

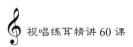

视唱练习

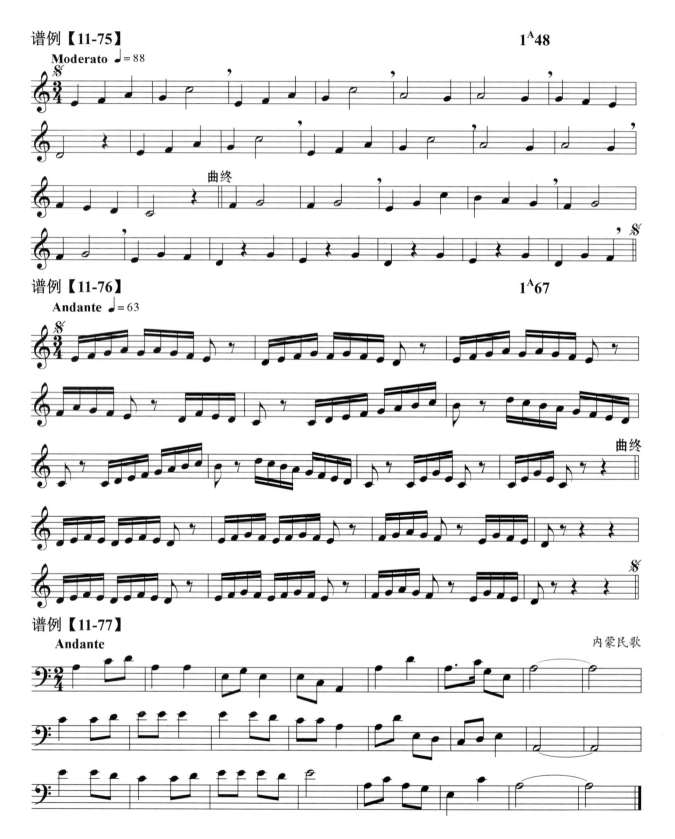

谱例【11-78】

Moderato

山东民歌

谱例【11-79】 1^A9

八度音程

谱例【11-80】 1^A10

C大调中与主音（中央C）形成的二～八度音程

课下作业

1. 常规练习。（除了大、小调音阶预备练习与旋律音群，从这一课开始，常规练习也包括谱例8-52、53，谱例9 61、62，谱例10-70、71，谱例11-79、80。）

2. 将谱例11-72、73、75、76、77、78练熟背会。

第 12 课

▍节奏练习

谱例【12-81】

郭文景 曲

上例选自郭文景的《巴》——为大提琴与钢琴而作（Op.8）。例中是大提琴声部的一个局部。选用这个例子不是让学生按高度唱出来，而是只唱出其节奏就可以了。唱时尽量按乐谱中标记的强音记号、连线以及跳音记号来演唱。这是一条非常有趣的练习，不妨一试。

▍音高练习

旋律音群第 10 条：

谱例【12-82】

视唱练习

谱例【12-83】 1^A45

谱例【12-84】 1^A49

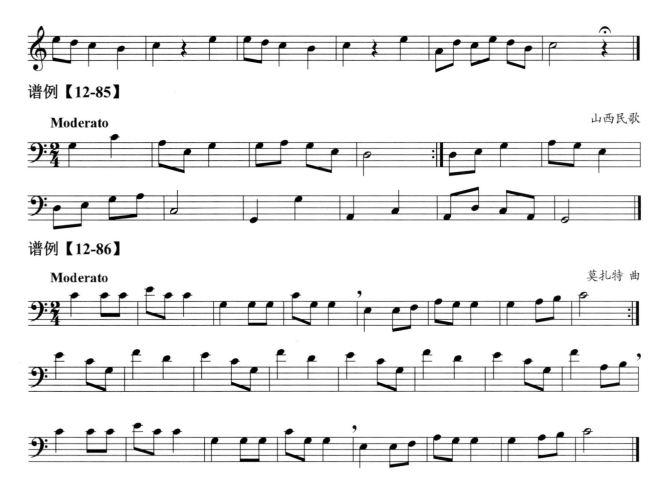

谱例【12-85】

谱例【12-86】

■ 课下作业

1. 常规练习。

2. 将谱例 12-81、83、84、85、86 练熟背会。

第一学期（1～12 课）到此课结束。本学期每课基础由三部分组成：节奏练习、音高练习及视唱练习。听写的训练内容，任课教师可以根据学生的具体情况自行安排。

课下作业教师可根据学生的基础水平做合理的调整。

第二学期

（第 13～28 课）

本学期重点教学内容包括：附点音符，切分音及不同时值的强位置休止符，等等。附点音符的训练包括几点很重要的要素（时值、力度与音色）；切分音尤其是连续的切分音练习较难，本教材遵循"难点分散"的原则将"切分音经典练习曲"1^81 分解为多条练习内容，以期帮助学生顺利完成学习任务；休止符由于"位置"的不同难度各异，显然"强位置"休止符的练习是休止符练习的重点内容。

第 13 课

■ 节奏练习

谱例【13-87】
Allegro

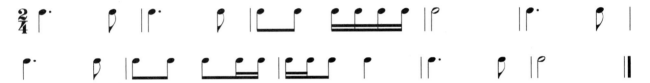

■ 音高练习

旋律音群第 11 条：

谱例【13-88】

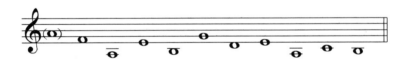

■ 视唱练习

谱例【13-89】　　　　　　　　　　　　　　　　　　　　　　　1^A64

Andante ♩=60

谱例【13-90】　　　　　　　　　　　　　　　　　　　　　　　1^A65

Moderato ♩=72

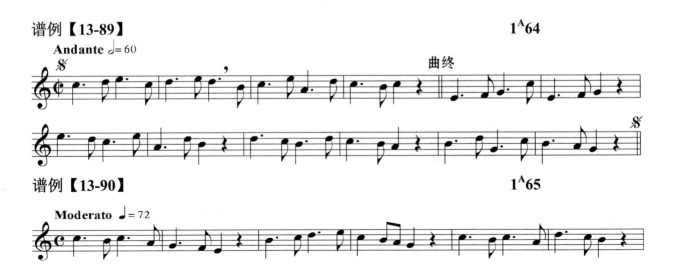

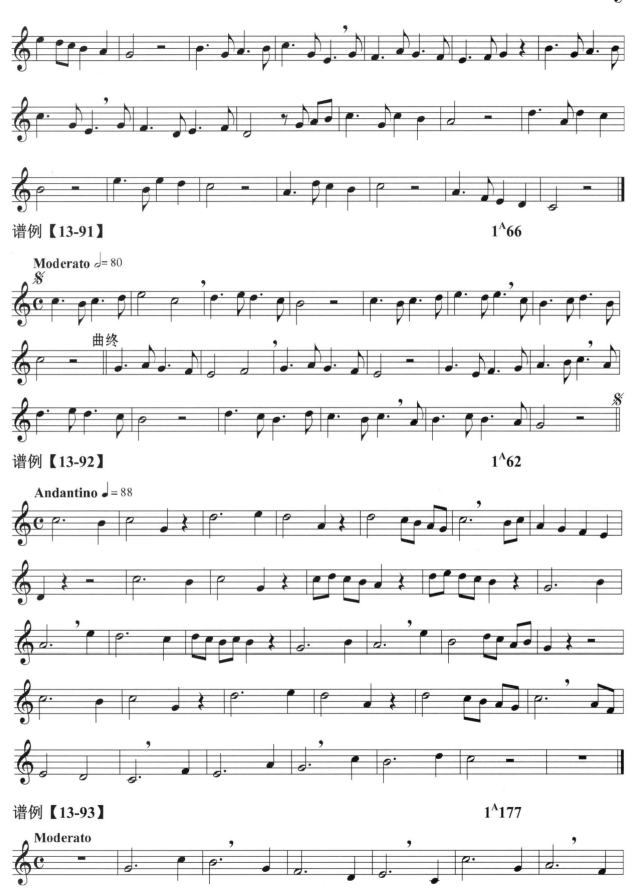

谱例【13-91】　　　　　　　　　　　　　　　　　　　1^A66

谱例【13-92】　　　　　　　　　　　　　　　　　　　1^A62

谱例【13-93】　　　　　　　　　　　　　　　　　　　1^A177

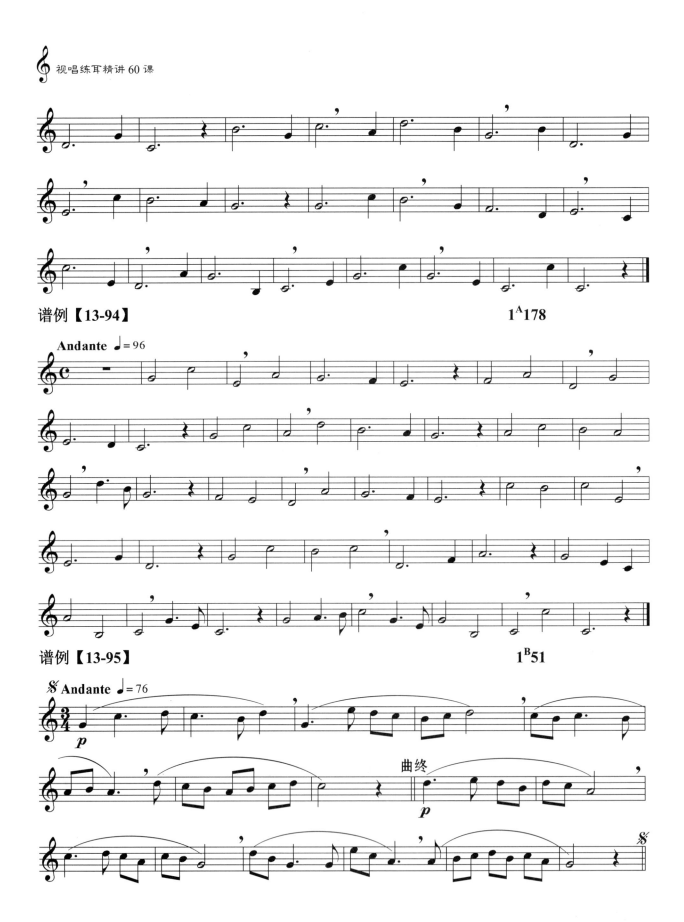

谱例【13-94】 1^A178

谱例【13-95】 1^B51

课下作业

1. 常规练习。
2. 将谱例 13-87、89、90、91、92、93、94、95 练熟背会。

第 14 课

节奏练习

谱例【14-96】
Allegro

谱例【14-97】
Moderato

上例选自王祖皆、张卓娅作曲的歌剧《党的女儿》中的一个唱段。注意其中以及带连线的音符。

音高练习

旋律音群第 12 条：

谱例【14-98】

视唱练习

谱例【14-99】　　　　　　　　　　　　　　　　　　　　　　　1ᴮ52

谱例【14-100】　　　　　　　　　　　　　　　　　　　　　　1ᴮ56

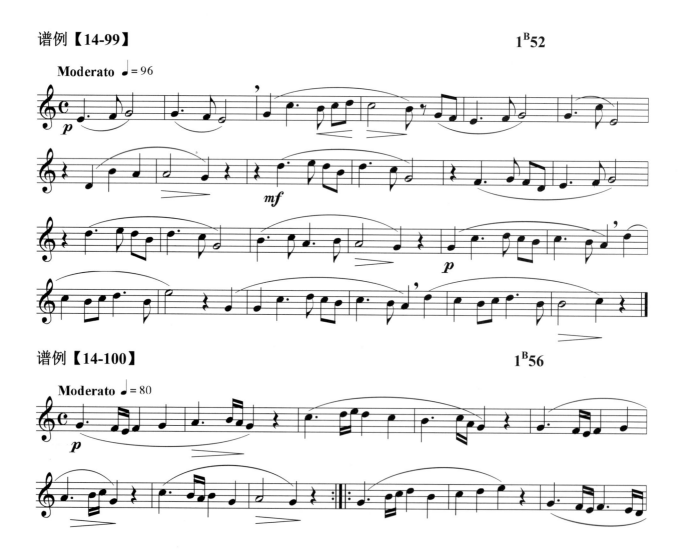

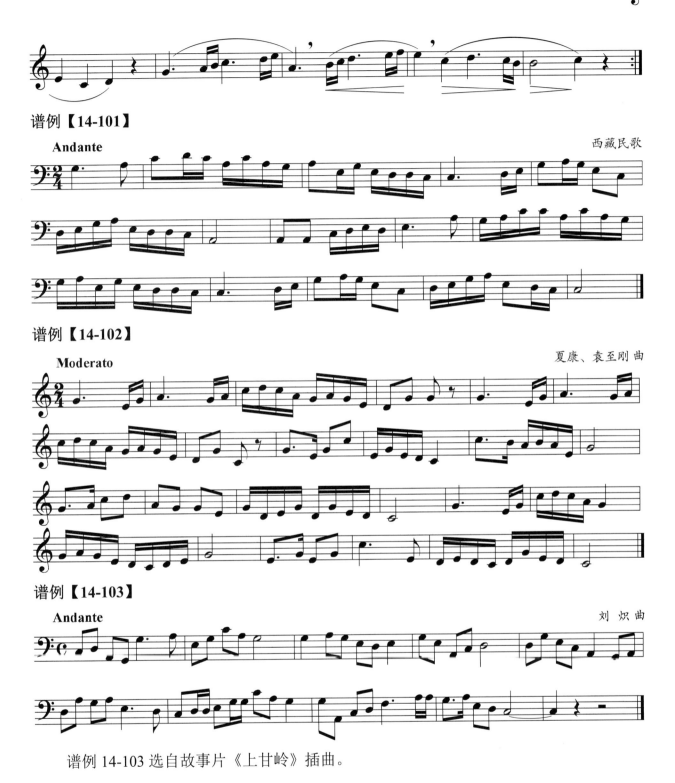

谱例 14-103 选自故事片《上甘岭》插曲。

课下作业

1. 常规练习。
2. 将谱例 14-96、97、99、100、101、102、103 练熟背会。

第 15 课

节奏练习

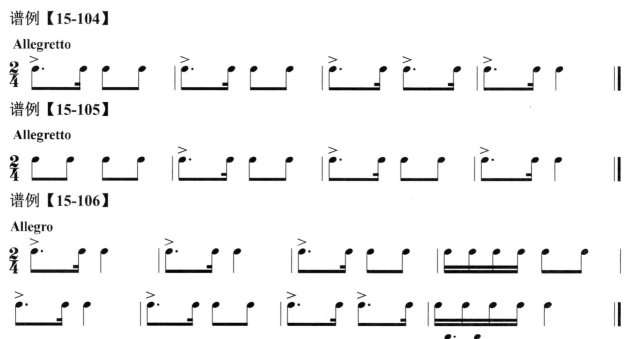

谱例【15-104】Allegretto

谱例【15-105】Allegretto

谱例【15-106】Allegro

以四分音符为一拍的拍子中，附点八分音符加十六分音符（ ）的节奏形态是一个重点教学内容。通常情况下，它有以下几个特点：

1. 时值特点，我们知道，附点音符长，占 3／4 拍；十六分音符短，占 1／4 拍。但在实际演奏、演唱时要强调、夸张地做出这一长一短，但短音不得占用它之后音符的时值。

2. 力度特点，附点音符强于十六分音符。

3. 音色特点，长而强的附点音符具有坚定、明亮等特点，而短而弱的音相对柔和、暗淡些。

4. 中的十六分音符是下一个音符的预备音，也就是说它的存在是为了突出与强调下一个音，它之后的这个音（多声部中，有时是一个和弦）一般均是更强的音（或和弦）。

谱例【15-107】

上例是《义勇军进行曲》中的片段，连续的三个附点音符加十六分音符的节奏形态把中国人民打击侵略者的坚定决心唱了出来，准确地刻画出了坚定有力、勇往直前的音乐形象。删掉其中任何一个或几个附点都可能破坏音乐形象的刻画。不妨试试看。

音高练习

旋律音群第 13 条：

谱例【15-108】

视唱练习

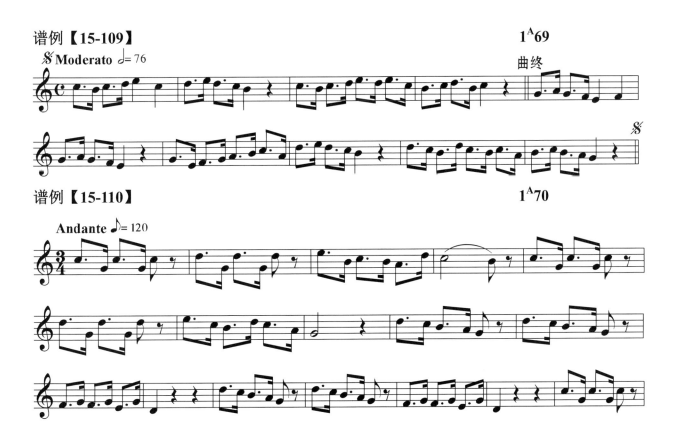

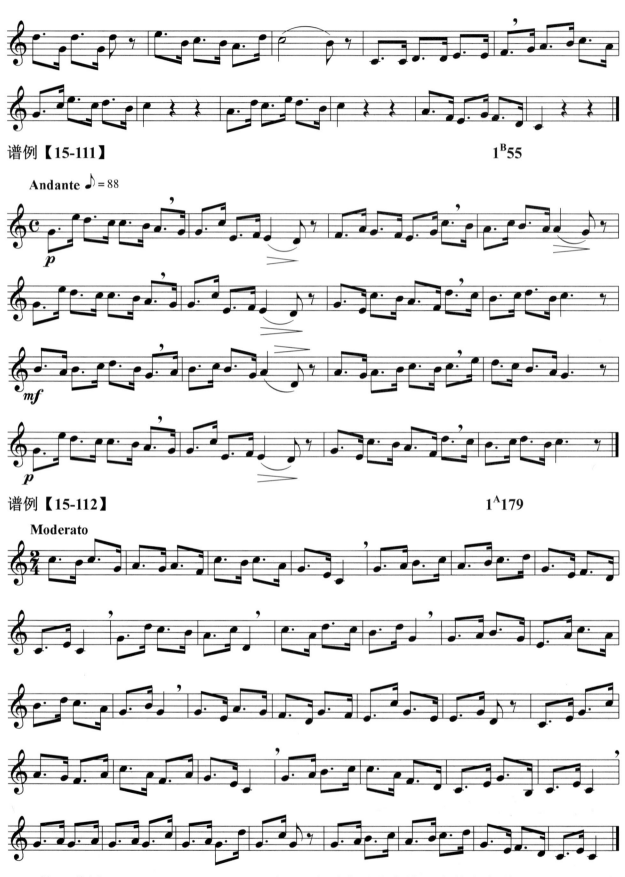

谱例【15-111】　　　　　　　　　　　　　　　　　　　　　　　1B55

谱例【15-112】　　　　　　　　　　　　　　　　　　　　　　　1A179

练习谱例 15-109、110、111、112 时，可参看本课节奏练习中的文字说明。

课下作业

1. 常规练习。
2. 将谱例 15-104、105、106、109、110、111、112 练熟背会。

第 16 课

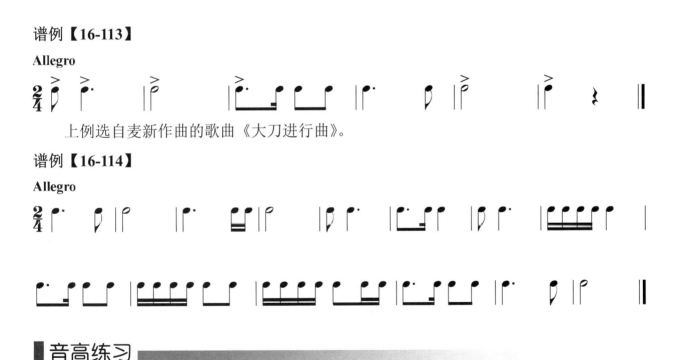

节奏练习

谱例【16-113】

Allegro

上例选自麦新作曲的歌曲《大刀进行曲》。

谱例【16-114】

Allegro

音高练习

旋律音群第 14 条：

谱例【16-115】

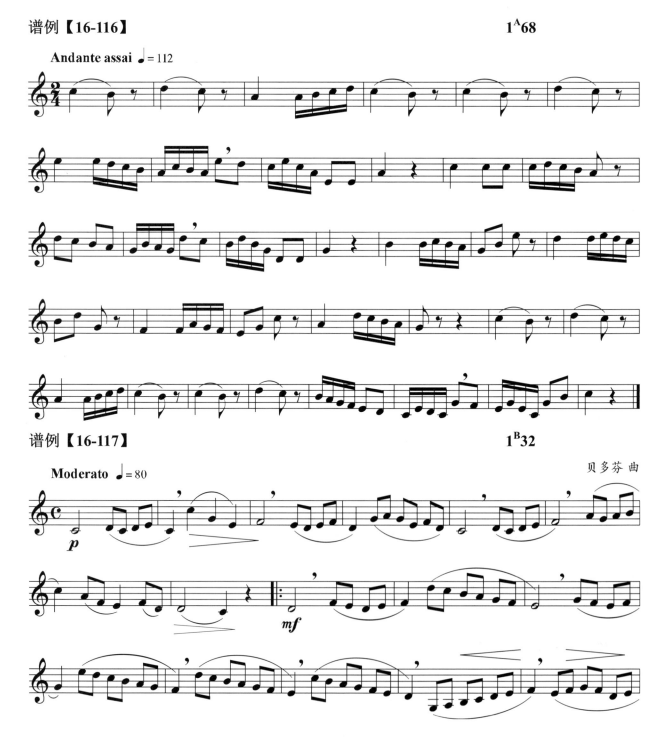

视唱练习

谱例【16-116】 1^A68

谱例【16-117】 1^B32

贝多芬 曲

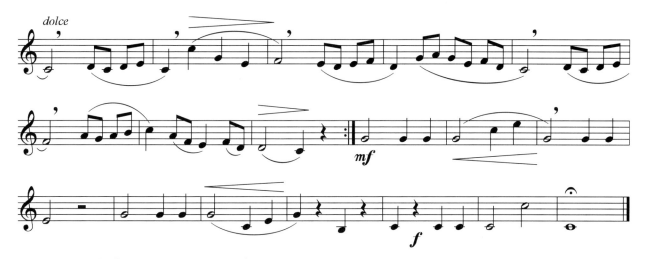

上例的曲作者是贝多芬,原谱为 G 大调。

第 15 课的视唱练习需要多练,因而第 16~24 课的视唱练习内容做了调整(量减少了),以便让学生有时间多复习前面的重点内容。

课下作业

1. 常规练习。
2. 将谱例 16-113、114、116、117 练熟背会。

第 17 课

▌节奏练习

谱例【17-118】

Allegretto

谱例【17-119】

Moderato

▌音高练习

旋律音群第 15 条：

谱例【17-120】

▌视唱练习

谱例【17-121】 1^B35

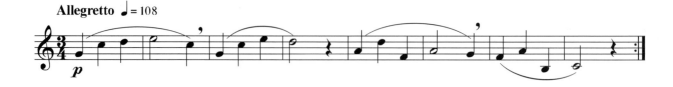

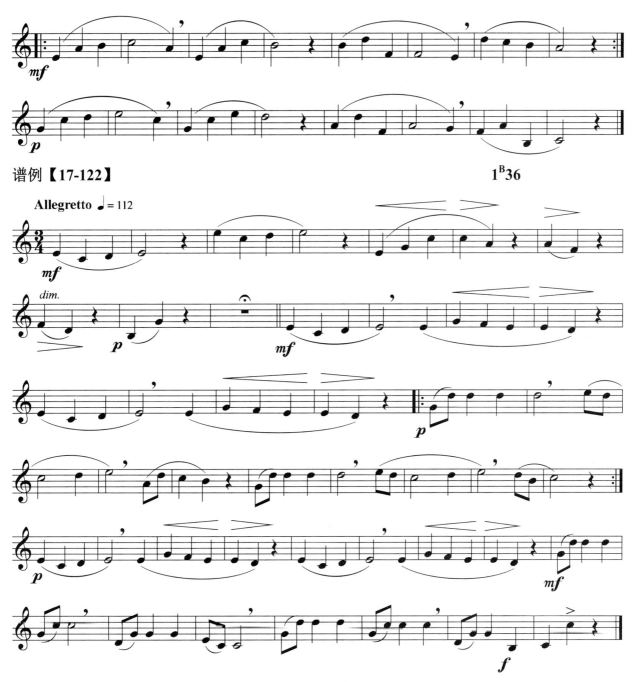

谱例【17-122】

视唱谱中的力度等记号很重要，练习时要重视起来。视唱练耳课的最终目的是帮助学习者读懂乐谱，以培养学习者的乐感。而能够按照作曲家标记的各种演奏、演唱记号等进行奏唱是乐感培养的重要内容。

▌课下作业

1. 常规练习。
2. 将谱例 17-118、119、121、122 练熟背会。

第 18 课

▎节奏练习

谱例【18-123】

Moderato

第三小节:

连续切分节奏形态是个难点,应该受到足够的重视。在教师的指导下学生通过努力练习一定能够解决这个难点。

谱例【18-124】

Moderato

▎音高练习

旋律音群第 16 条:

谱例【18-125】

视唱练习

谱例【18-126】

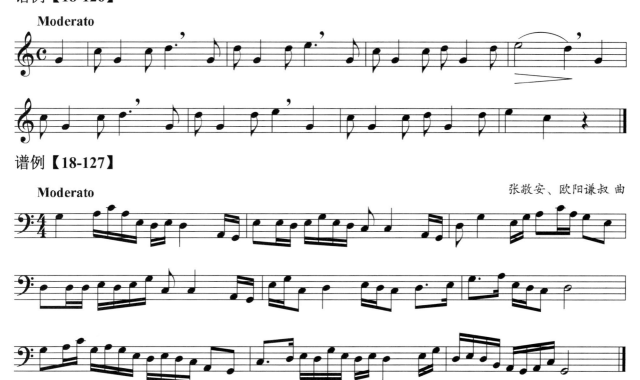

谱例【18-127】

上例选自张敬安、欧阳谦叔作曲的歌剧《洪湖赤卫队》。

课下作业

1. 常规练习。
2. 将谱例 18-123、124、126、127 练熟背会。

第 19 课

■ 节奏练习

谱例【19-128】

Moderato

■ 音高练习

旋律音群第 17 条：

谱例【19-130】

视唱练习

谱例【19-131】

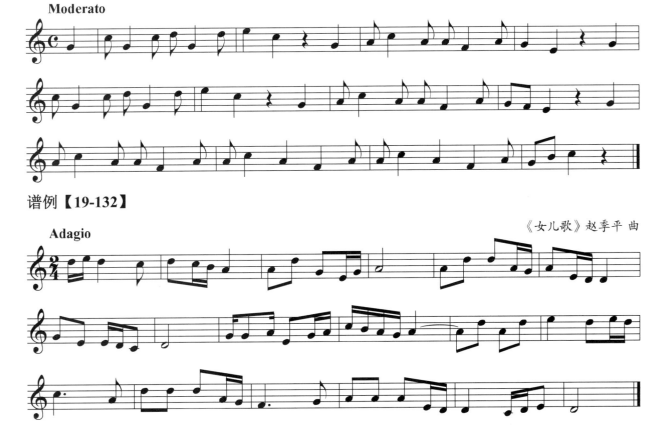

谱例【19-132】

《女儿歌》赵季平 曲

上例选自赵季平作曲的电影《黄土地》主题歌。

课下作业

1. 常规练习。
2. 将谱例 19-128、129、131、132 练熟背会。

第 20 课

▎节奏练习

谱例【20-133】

Lento

练习切分音时一定要突出其重音的特征。连续的切分音比单个的难度更大,需要多加练习。

谱例【20-134】

Moderato

▎音高练习

旋律音群第 18 条:

谱例【20-135】

▎视唱练习

谱例【20-136】

Moderato

谱例【20-137】

《映山红》傅庚辰 曲

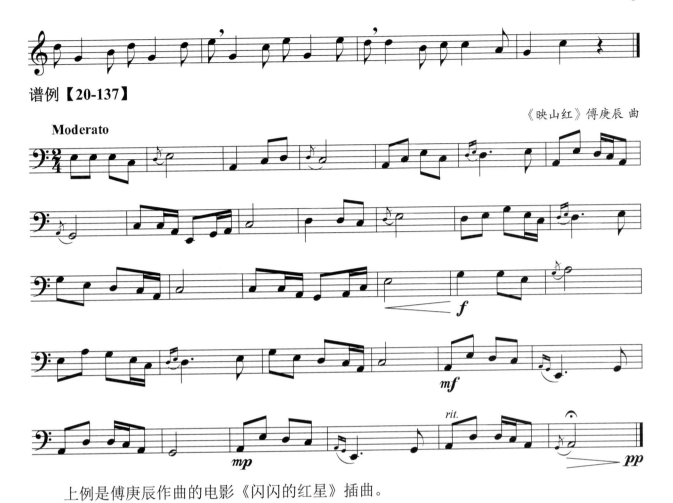

上例是傅庚辰作曲的电影《闪闪的红星》插曲。

课下作业

1. 常规练习。
2. 将谱例 20-133、134、136、137 练熟背会。

第 21 课

节奏练习

谱例【21-138】
Moderato

谱例【21-139】
Allegretto

音高练习

旋律音群第 19 条：

谱例【21-140】

视唱练习

谱例【21-141】
Moderato

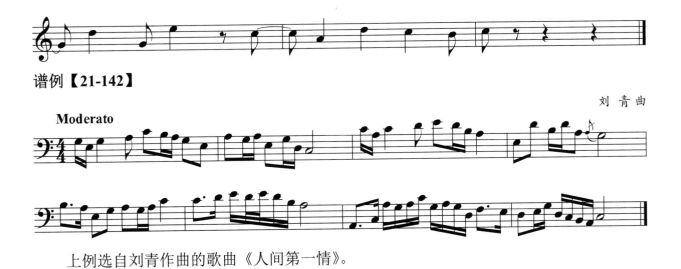

谱例【21-142】

刘 青 曲

上例选自刘青作曲的歌曲《人间第一情》。

▌课下作业

1. 常规练习。
2. 将谱例 21-138、139、141、142 练熟背会。

第 22 课

■ 节奏练习

谱例【22-143】
Moderato

谱例【22-144】
Allegretto

的节奏形态是本课的重点之一。

■ 音高练习

旋律音群第 20 条：

谱例【22-145】

视唱练习

谱例【22-146】

谱例【22-147】

四川民歌

谱例【22-148】

马骏英 曲

上例选自马骏英作曲的歌曲《金风吹来的时候》。

课下作业

1. 常规练习。
2. 将谱例 22-143、144、146、147、148 练熟背会。

第 23 课

▌节奏练习

谱例【23-149】

Moderato

谱例【23-150】

Moderato

▌音高练习

旋律音群第 21 条：

谱例【23-151】

▌视唱练习

谱例【23-152】

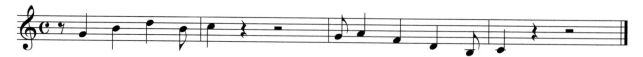

谱例【23-153】

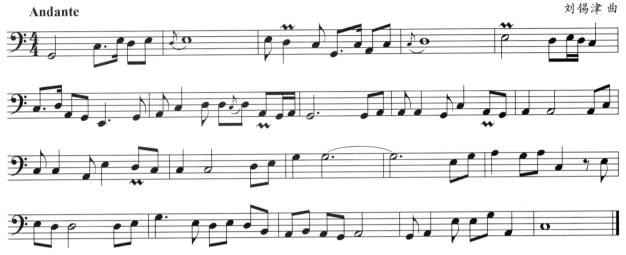

上例选自刘锡津作曲的歌曲《我爱你，塞北的雪》。

谱例【23-154】

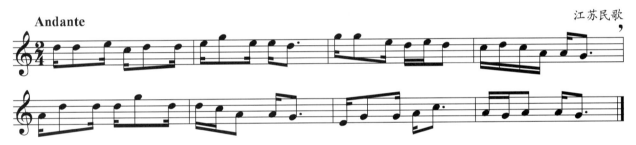

▌课下作业

1. 常规练习。
2. 将谱例 23-149、150、152、153、154 练熟背会。

第 24 课

▍节奏练习

为了重点练习谱例 24-156,本课没有安排节奏练习的内容。

▍音高练习

旋律音群第 22 条:

谱例【24-155】

▍视唱练习

谱例【24-156】　　　　　　　　　　　　　　　　　　　　　　　　　1^A81

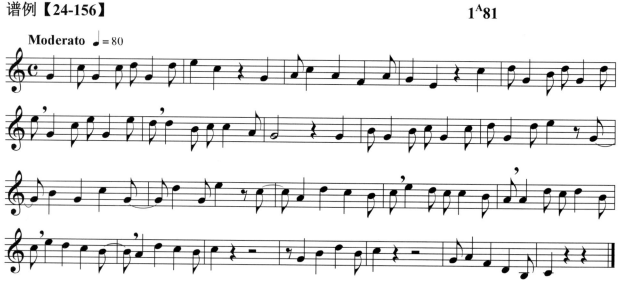

为了学生能够顺利地练习谱例 24-156,第 18 课至 23 课的节奏练习与视唱练习中,做

了大量的准备（谱例 18-123、126，19-128、131，20-133、136，21-138、141，22-143、146，23-152），或根据 1^81 改编，或直接使用 1^81 中的局部内容。即便如此，有些学生仍可能感到练习的困难。教师应有计划地让学生多练习、复习。

谱例【24-157】

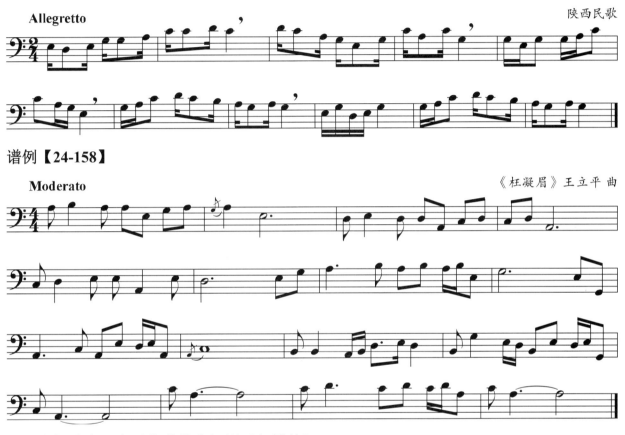

上例选自王立平作曲的电视剧《红楼梦》。

课下作业

1. 常规练习。
2. 谱例 24-156、157、158 练熟背会。

第 25 课

▌节奏练习

弱位置与强位置休止符在演唱或演奏时，其难度是不一样的。请比较 A 例与 B 例。

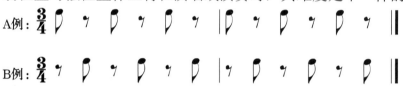

比较的结果如何？比较者程度不同，得出的答案也不尽相同。识谱能力越强，体会到两者的难度差就越小；识谱能力越弱，体会到两者的难度差就越大。B 例的难度终归是比 A 例大。

谱例【25-159】

Moderato

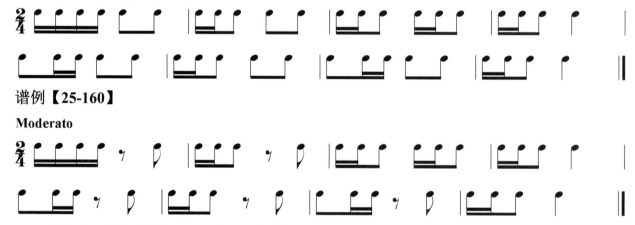

谱例【25-160】

Moderato

请仔细对照，谱例 25-160 例是在谱例 25-159 例的基础上将一些强位置音符改成了休止符。

▌音高练习

旋律音群第 23 条：

谱例【25-161】

视唱练习

谱例【25-162】　　　　　　　　　　　　　　　　　　　　　　　　　1^B54

谱例【25-163】

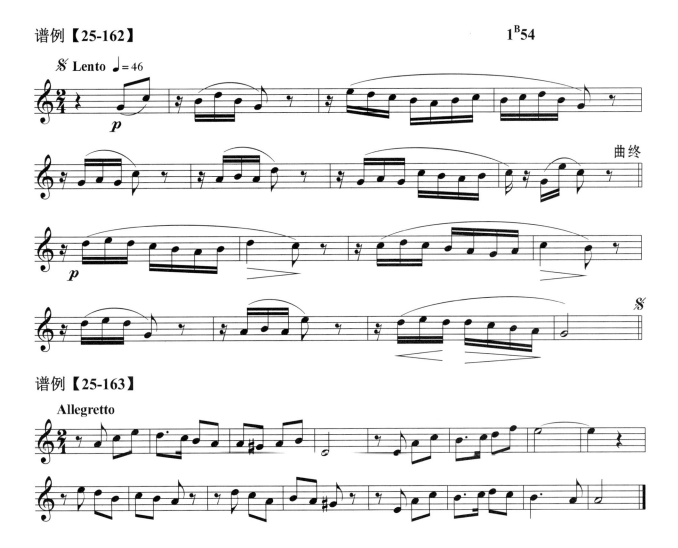

从这一课开始，加入一定量的和声小调的练习，但升高的Ⅶ级音通常是下方辅助音的形态，或者它的前面与后面至少出现一个主音。此段文字中出现的超前内容需要任课教师对学生加以解释。

下方辅助性小二度的变音，是调式变音中最容易掌握的一种。学生在教师的指导下多加练习就一定能够唱准。

课下作业

1. 常规练习。
2. 将谱例 25-159、160、162、163 练熟背会。

第 26 课

节奏练习

谱例【26-164】

Allegretto

上例较长，但具有明显的规律。作者用换气记号将 1-6 小节、7-12 小节、13-18 小节分成三小部分。每小部分内部规律均很鲜明。请观察两点：一是 1、3、5 小节的关系，二是 2 与 1 小节、4 与 3 小节、6 与 5 小节的关系。最后两小节之间仍有一些联系。全曲的重点内容是 ♪♩。

音高练习

旋律音群第 24 条：

谱例【26-165】

视唱练习

谱例【26-166】

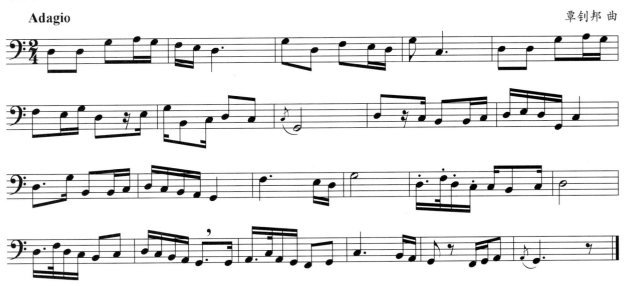

Adagio　　　　　　　　　　　　　　　　　　　　　　　覃钊邦 曲

上例是覃钊邦作曲的歌曲《想给边防军写封信》。

谱例【26-167】

Moderato

谱例【26-168】　　　　　　　　　　　　　　　　　　　　　　　　1^A39

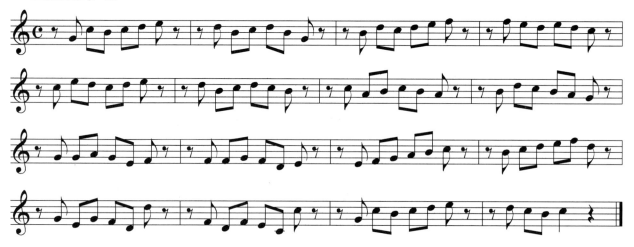

■ 课下作业

1. 常规练习。

2. 将谱例 26-164、166、167、168 练熟背会。

第 27 课

节奏练习

谱例【27-169】
Moderato

谱例【27-170】
Moderato

谱例【27-171】
Moderato

谱例【27-172】
Moderato

请注意 170 与 169 例、172 与 171 例之间的联系。

音高练习

旋律音群第 25 条：

谱例【27-173】

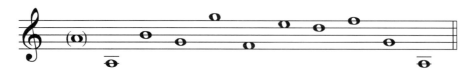

视唱练习

谱例【27-174】

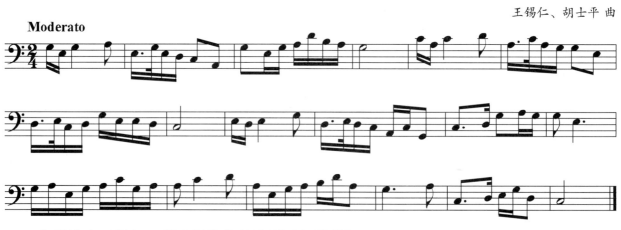

上例选自王锡仁、胡士平作曲的歌剧《红珊瑚》。

谱例【27-175】

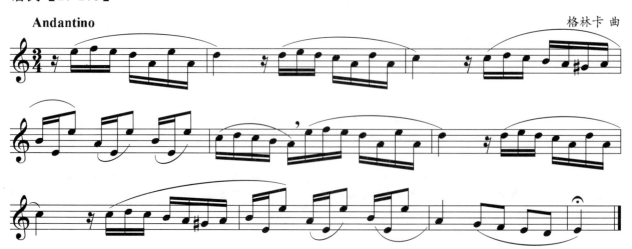

谱例【27-176】　　　　　　　　　　　　　　　　　　　　　　　1^A38

课下作业

1. 常规练习。

2. 将谱例 27-169、170、171、172、174、175、176 练熟背会。

第 28 课

▌节奏练习

谱例【28-177】
Moderato

谱例【28-178】

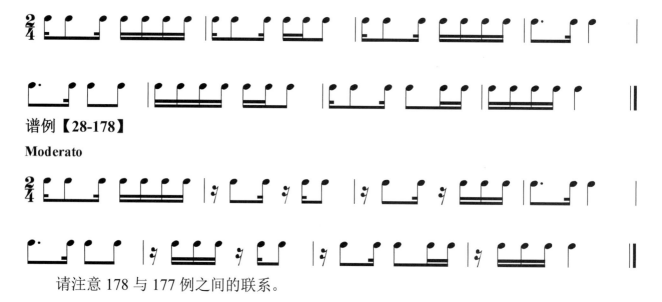

请注意 178 与 177 例之间的联系。

▌音高练习

旋律音群第 26 条：

谱例【28-179】

视唱练习

谱例【28-180】

上例为羊鸣、姜春阳和金砂作曲的歌剧《江姐》中的唱段。

谱例【28-181】

谱例【28-182】

课下作业

1. 常规练习。

2. 将谱例 28-177、178、180、181、182 练熟背会。

本课是第二学期最后一节。任课教师应安排学生做总复习，为期末考试做好准备。

第三学期

(第29～44课)

本学期，音高练习的内容调整为旋律音程、和声音程及密集柱式和弦（全白键）的综合练习（此综合练习由学生自己弹、自己唱、自己听，所以我称其为：自弹、自唱、自听），在此内容中重点介绍旋律音程、单个和声音程与密集柱式和弦的训练方法。

本学期教学重点内容还包括：3/8、6/8、9/8、12/8 拍子的视唱、三连音的练习，等等，其中三连音练习方法的讲述是本学期的"重头戏"。

第 29 课

■ 节奏练习

谱例【29-183】
Allegro

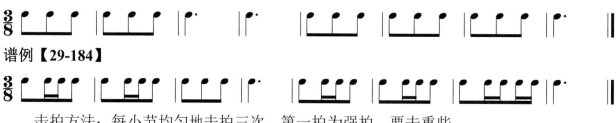

谱例【29-184】

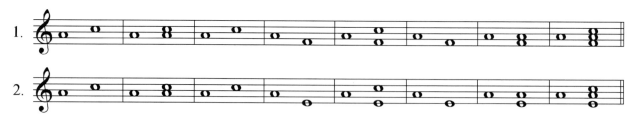

击拍方法：每小节均匀地击拍三次，第一拍为强拍，要击重些。

■ 音高练习

此训练内容包括 a-g^2（白键）范围中所有的密集排列的原位与转位的三和弦以及这些和弦包含的全部和声音程与这些和弦中的和弦音与 a^1 形成的旋律音程。此内容单独排序。

练习方法如下：

以第 1 条为例。

第 1 小节（这里的小节线只是为了区分开练习内容，与强弱拍无关），练习者弹出标准音 a^1，根据 a^1 的高度唱出 c^2，唱出后弹 c^2，之后比对、判断自己唱的音高是否与弹出的音高一致，若一致就可以练习下一小节的内容了。

第 2 小节，此小节（还有第 5、7 小节）的练习内容为和声音程。练习者弹出标准音 a^1，

根据 a^1 的高度分别唱出此小节中和声音程（先唱下方音与先唱上方音均可）的两个音，唱出后弹这个音程，之后从余音中判断音程的高度，要确信在余音中分别找出两个音的音高，此小节才算练毕。

第 3、4、6 小节，方法同第 1 小节。

第 5、7 小节，方法同第 2 小节。

第 8 小节，此小节的练习内容是和弦。弹出 a^1 后，先以任何一种顺序唱出三个和弦音，然后弹和弦，再在余音中分别判断出每个和弦音的高度。

三个音的和弦，唱或听辨的思维过程共有六个，分别是：

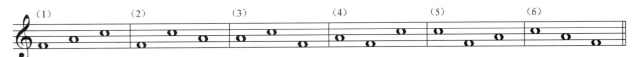

虽然只要"走通"其中一条"路线"就可以写出正确答案，但在练习过程中，每条"路线"都要练习且都能"走通"是训练的最佳状态。

本教材音高练习中的参考音均使用国际标准音 a^1，其原因是用 a^1 作参考音带有普遍性。其实用其他音高材料作参考音也未尝不可。

关于练习和声音程的其他细节，请参看第 30 课中的讲解。

视唱练习

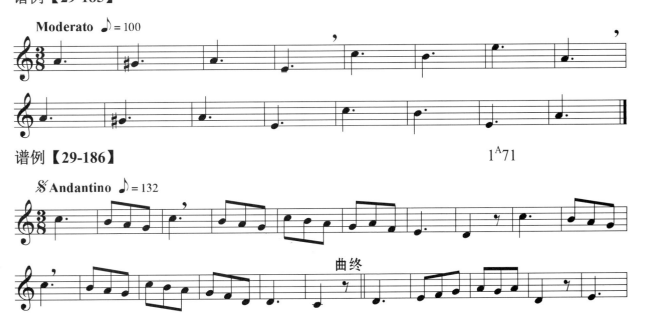

学生练习时，要注意击拍的正确性。

▌课下作业

1. 常规练习。（从此课起常规练习增加自弹、自唱、自听的内容。）
2. 将谱例 29-183、184、185、186 练熟背会。

第 30 课

▌节奏练习

谱例【30-187】
Allegro

谱例【30-188】
Allegro

▌音高练习

"自弹、自唱、自听"，是视唱练耳课程中非常重要的一项训练内容，坚持练习就一定会有收获。下面就和声音程的练习提几点建议：以下面三个和声音程为例。

我们可以假设有两个 a^1，（1）例中，一个 a^1 进行到 c^2，一个 a^1 保持不动；（2）例中，一个 a^1 进行到 b^1，一个 a^1 进行到 g^1；（3）例中，一个 a^1 进行到 d^2，一个 a^1 进行到 b^1。

（1）例中，从 a^1 到后面的和声音程以和声学的角度讲，形成了斜向进行。斜向进行的特点是，保持的声部不易引起人们的注意，而活动声部很容易让人听清楚，因而在听（1）例时，大多数情况下，c^2 首先会被听出来。当然，如果听者水平达到一定程度，听出另一个音 a^1 并非难事。假如只能听出 c^2 一个音，说明听者刚刚识谱，此时用一个小技巧就很容易听出 a^1 了。这个小技巧是，当两个音刚奏出后听者就大声唱出听出来的那个音—c^2，然后突停，这时刚才弹出的音的余音还在持续着，a^1 就很容易被听出来了。这是因为大声唱出 c^2 后突停，事实上相当于把参考音转移到了 c^2 音上，造成了接近于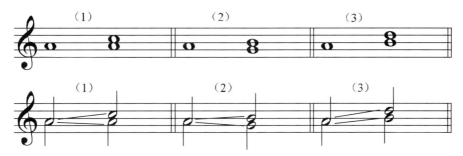的实际效果。换个角度讲，是人为做出了另一个斜向进行。

（2）例中形成的是反向进行。反向进行的特点是每个声部独立性都强，都能引起人们的注意。无非有些人先听见 b^1，而有些人先听见 g^1；先听见 b^1 者可在余音中再去寻找 g^1，先听见 g^1 者可在余音中再去寻找 b^1。这两个不同的思维过程均是可行的。

（3）例中形成的是同向进行。同向进行与反向进行相比较，声部的独立性稍差一些，但听辨的方法很接近，即先听出其中一个音，然后在余音中寻找另一个音。

无论是（2）例还是（3）例，先听出哪个音就大声唱出哪个音，然后突停，听出另一个音的可能性会加大，就像（1）例中所讲的一样（人为做出了一个斜向进行）。

训练和声音程与柱式和弦，练习者将其中的音逐一拆开是最基本的要求，尤其是对初学者来说更应该如此。要求学生听音程与和弦的性质无可厚非，但要考虑学习者的程度，要求初学者听性质未必是一个恰当的做法，这如同要求很小的孩子通过语法学习语言。

视唱练习

谱例【30-189】

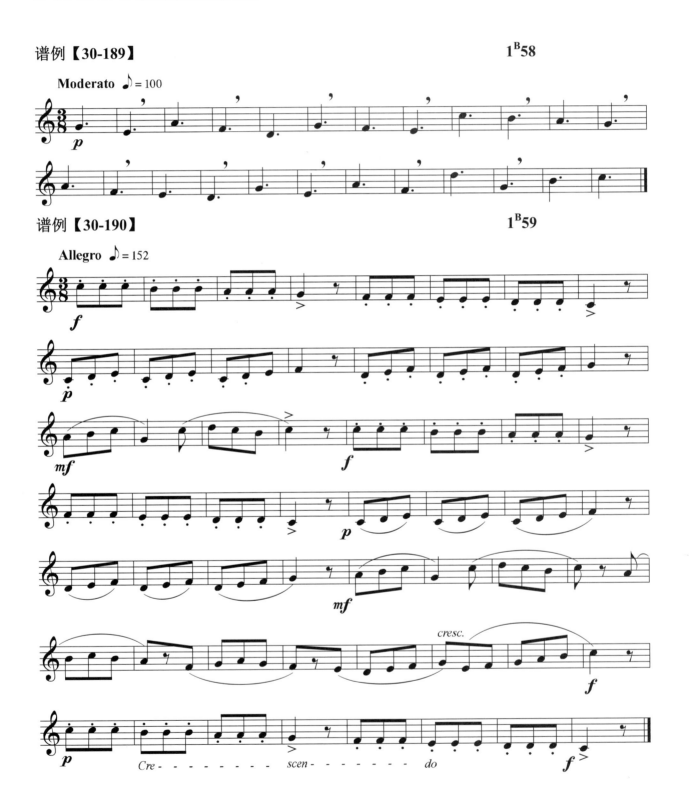

谱例【30-190】

课下作业

1. 常规练习。
2. 将谱例 30-187、188、189、190 练熟背会。

第 31 课

节奏练习

谱例【31-191】

音高练习

视唱练习

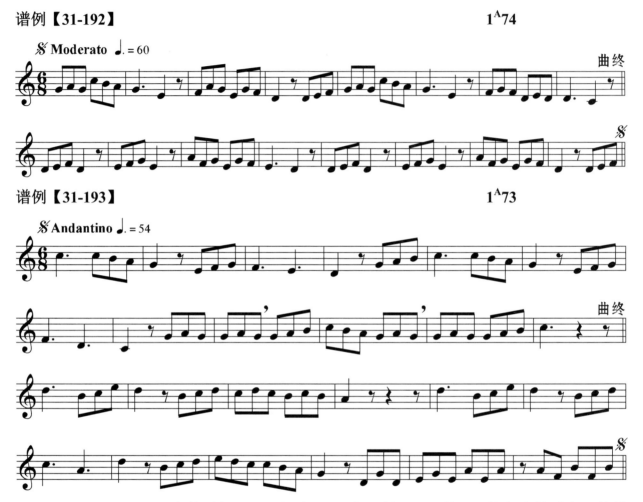

6/8（即 3/8+3/8），击拍时与 3/8 无本质区别。如果练习 3/8 拍子，均匀击拍时内心数拍数是 1、2、3，那么练习 6/8 拍子时，内心数拍数是 1、2、3、1、2、3，而非 1、2、3、4、5、6。

课下作业

1. 常规练习。
2. 将谱例 31-191、192、193 练熟背会。

第 32 课

▋节奏练习

谱例【32-194】

▋音高练习

▋视唱练习

谱例【32-195】

1^A75

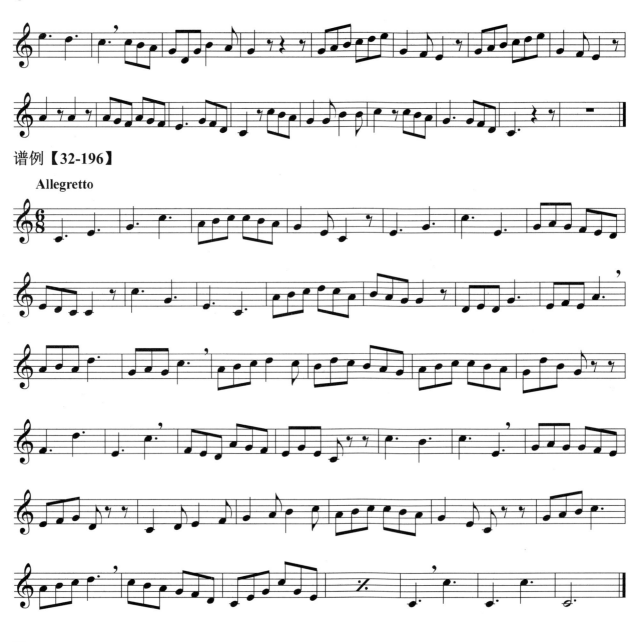

谱例【32-196】

课下作业

1. 常规练习。
2. 将谱例 32-194、195、196 练熟背会。

第 33 课

■ 节奏练习

谱例【33-197】

Andante

■ 音高练习

■ 视唱练习

谱例【33-198】

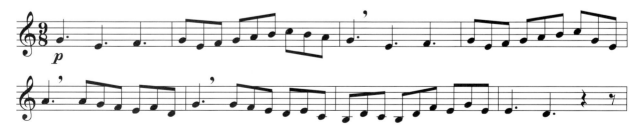

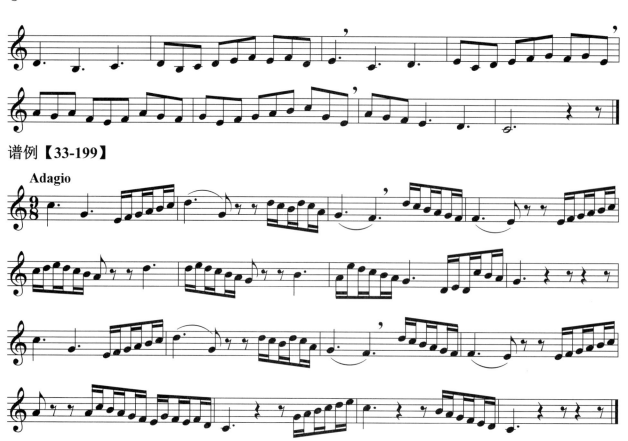

谱例【33-199】

9/8（3/8+3/8+3/8），与 6/8 一样，击拍时与 3/8 无本质区别。均匀击拍时内心要数拍数，每小节的数拍过程 1、2、3、1、2、3、1、2、3，而非 1、2、3、4、5、6、7、8、9。

课下作业

1. 常规练习。
2. 将谱例 33-197、198、199 练熟背会。

第 34 课

节奏练习

谱例【34-200】

Allegretto

音高练习

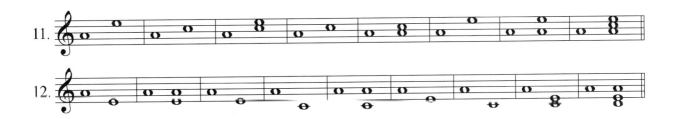

视唱练习

谱例【34-201】

Moderato

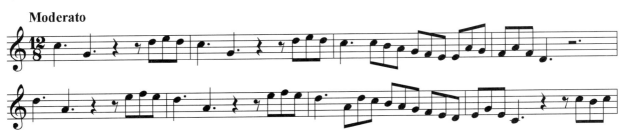

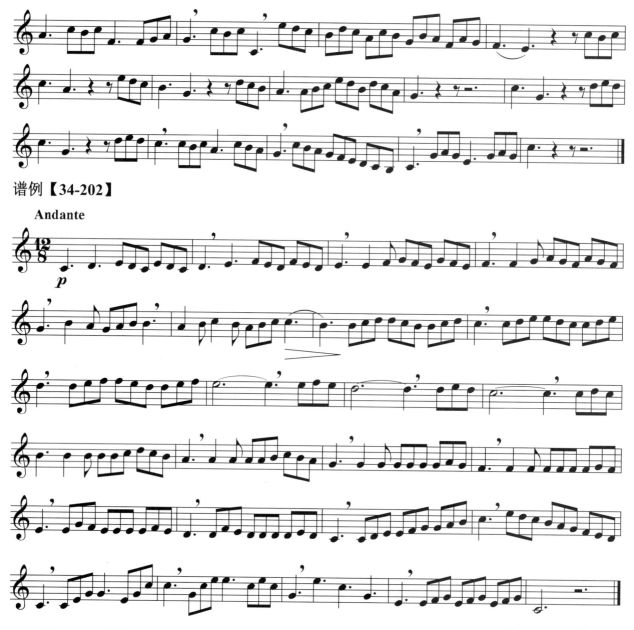

谱例【34-202】

练习 12/8 的拍子，均匀击拍时内心也要数拍数，每小节的数拍过程是 1̇、2、3、1̇、2、3、1̇、2、3、1̇、2、3，而非 1̇、2、3、4̇、5、6、7̇、8、9、1̇0、11、12。如果击拍时，用从 1 数到 12 的办法来练习，那遇到 24/8 的拍子可就"惨"了。

课下作业

1. 常规练习。
2. 将谱例 34-200、201、202 练熟背会。

第35课

▌节奏练习

谱例【35-203】

谱例【35-204】

在练习此学期的节奏与视唱练习时，击拍的方法有所调整。不必考虑前半拍与后半拍的均匀问题，每拍都应该是均匀的。击拍的手迅速击下、迅速返回原位成为基本手法。

练习203例步骤如下：第一步，每小节击拍六次，用较慢速度练习；第二步，加快速度，越快越好；第三步，每小节由击六次变为均匀地击两次。

正确地做到第三步时，事实已经是在唱谱例204了。请认真比较一下谱例35-203与204。

▌音高练习

视唱练习

谱例【31-192】

1^A74

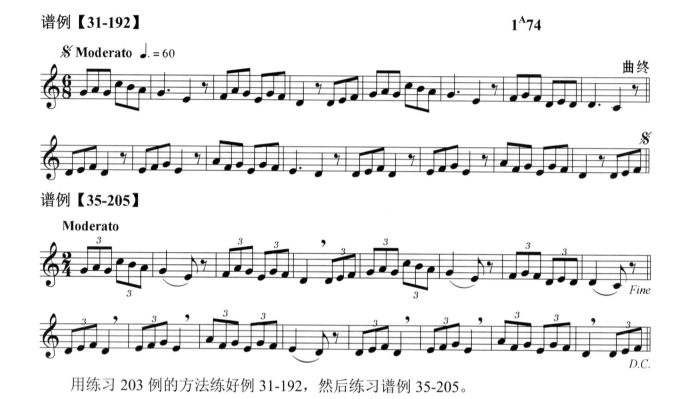

谱例【35-205】

用练习 203 例的方法练好例 31-192，然后练习谱例 35-205。

课下作业

1. 常规练习。

2. 将谱例 35-203、204、205 练熟背会。

第 36 课

节奏练习

谱例【36-206】

连续出现三连音属于比较容易掌握的节奏形态。

音高练习

视唱练习

谱例【31-193】

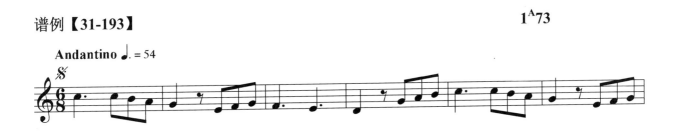

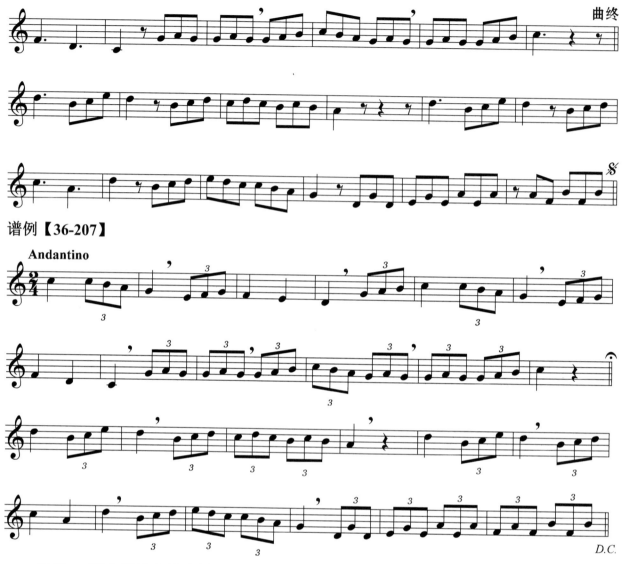

谱例【36-207】

用第 35 课介绍的方法先练好谱例 31-193，然后练习谱例 36-207。

课下作业

1. 常规练习。

2. 将谱例 36-206、207 练熟背会。

第 37 课

节奏练习

谱例【37-208】

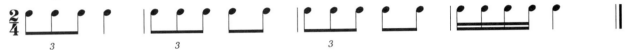

击拍方法提示：三连音的击拍不考虑前半拍与后半拍均匀，要迅速击下、迅速返回到原位；非三连音的节奏仍然要做到前半拍与后半拍均匀的击法。

音高练习

视唱练习

谱例【32-195】

1^A75

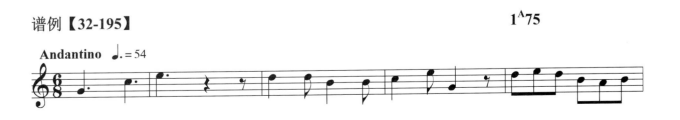

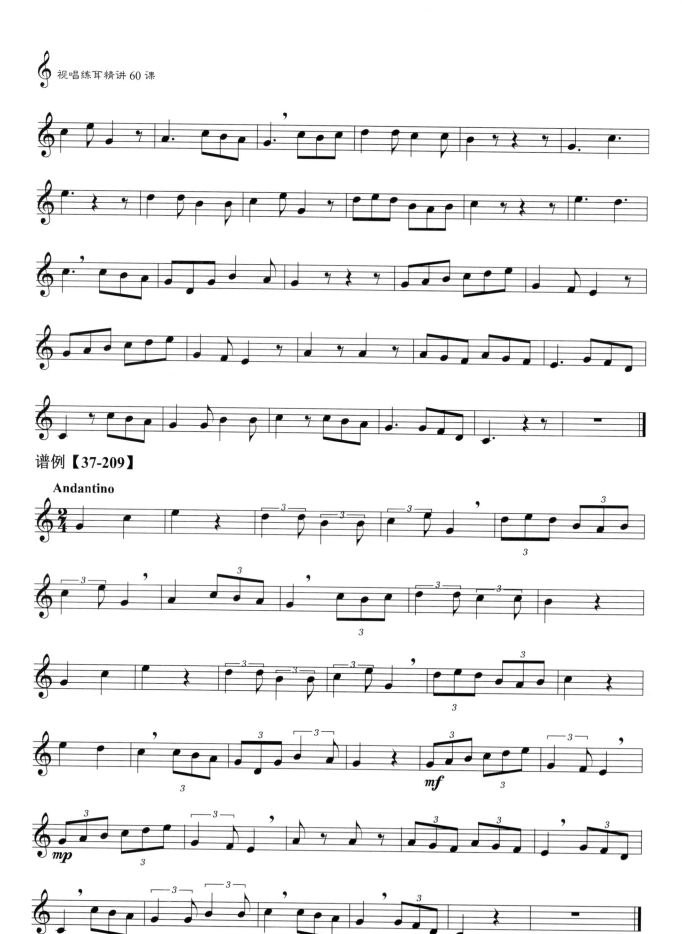

谱例【37-209】

练习方法与第35、36课相同。请先练习谱例32-195,练熟后再唱谱例37-209。

■ 课下作业

1. 常规练习。
2. 将谱例 37-208、209 练熟背会。

第 38 课

■ 节奏练习

谱例【38-210】

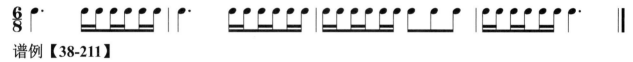

谱例【38-211】

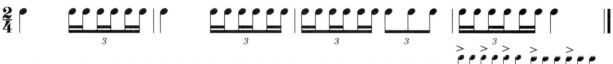

六个音的三连音与六连音的区别是什么？请看它的强音位置：　　　　　。认真练习 210 例，练熟后再练 211 例。

■ 音高练习

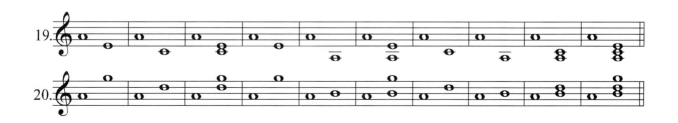

视唱练习

谱例【32-196】

谱例【38-212】 1^A180

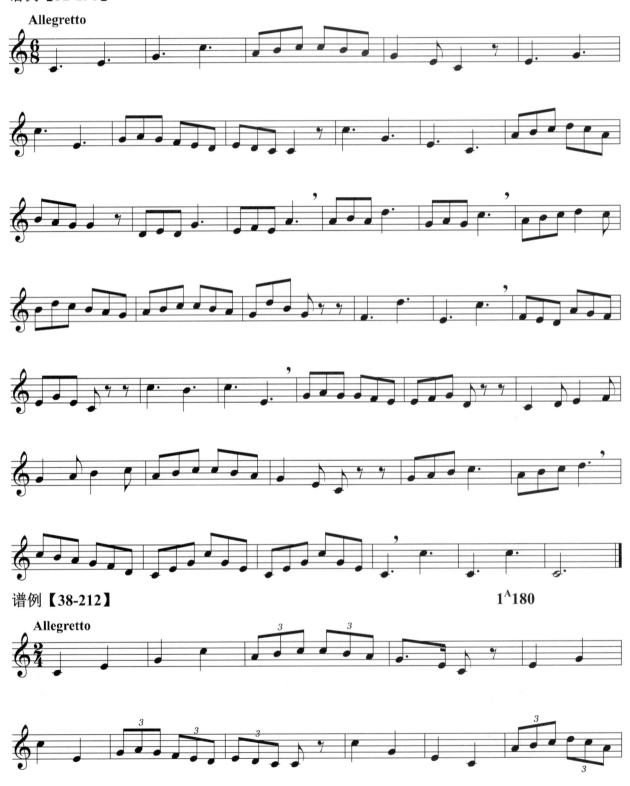

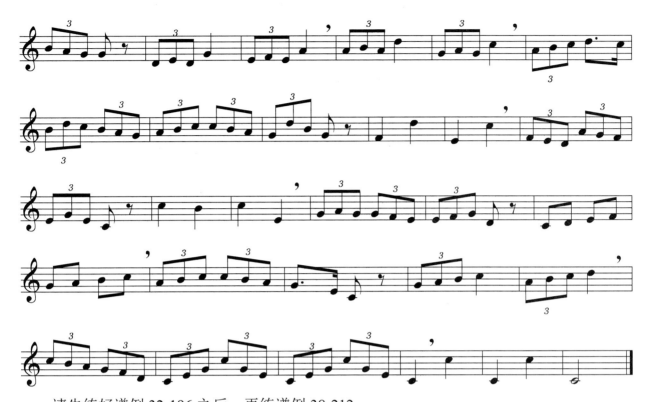

请先练好谱例 32-196 之后，再练谱例 38-212。

课下作业

1. 常规练习。
2. 将谱例 38-210、211、212 练熟背会。

第 39 课

节奏练习

谱例【39-213】

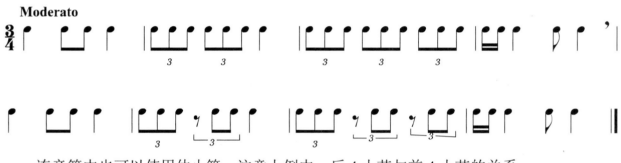

连音符中也可以使用休止符。注意上例中，后 4 小节与前 4 小节的关系。

音高练习

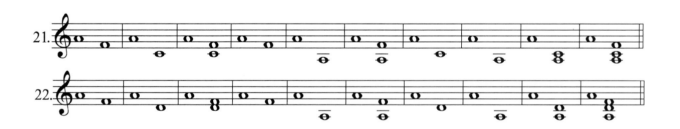

视唱练习

谱例【33-198】

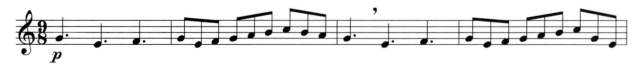

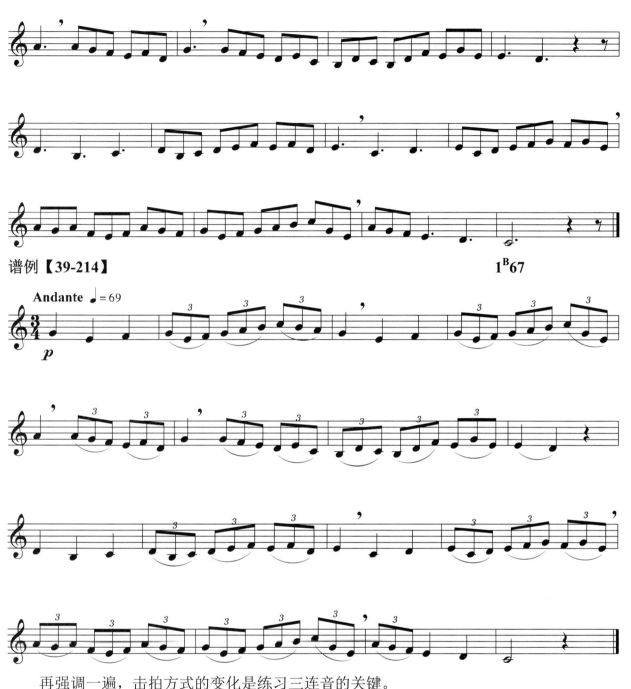

谱例【39-214】

再强调一遍，击拍方式的变化是练习三连音的关键。

课下作业

1. 常规练习。

2. 将谱例 39-213、214 练熟背会。

第 40 课

节奏练习

谱例【40-215】

上例选自谱例 33-199 的前 8 小节。

谱例【40-216】

上两个谱例关系密切。练习方法已讲过，不再赘述。

音高练习

视唱练习

谱例【33-199】

谱例【40-217】

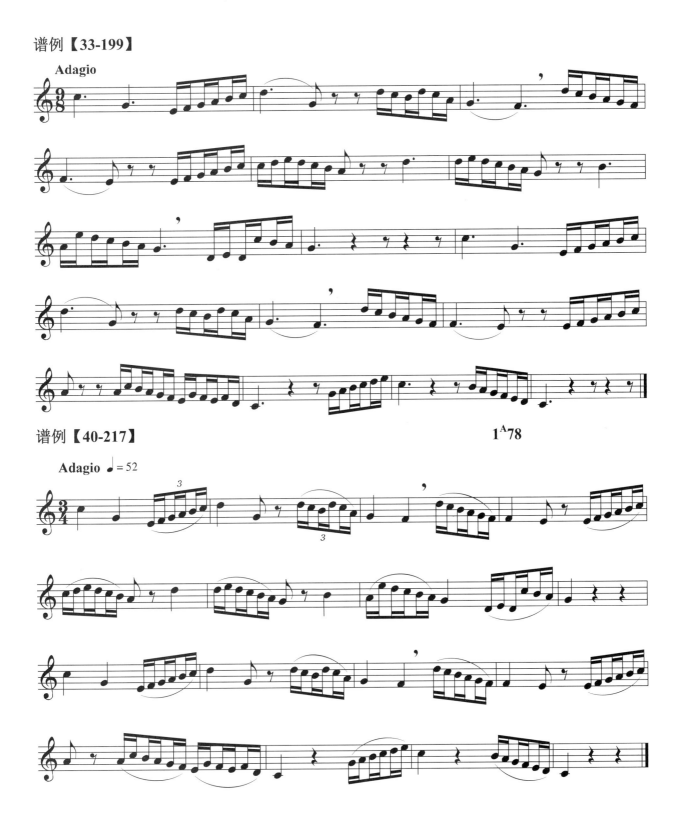

课下作业

1. 常规练习。
2. 将谱例 40-215、216、217 练熟背会。

第 41 课

节奏练习

谱例【41-218】

三连音与其他节奏形态交替进行，要比连成一片的三连音的难度大。请多加练习，注意击拍方法的变换。

音高练习

本学期音高练习 25-28 的最后一小节为减三和弦及其转位。为了帮助学生更好地练习此内容，特编写下列辅助练习，供学生练唱之用。

此辅助练习没有标记拍号，与大、小调音阶预备练习一样，学生练习时，以四分音符为一拍，按音符的实际长度唱出即可。

视唱练习

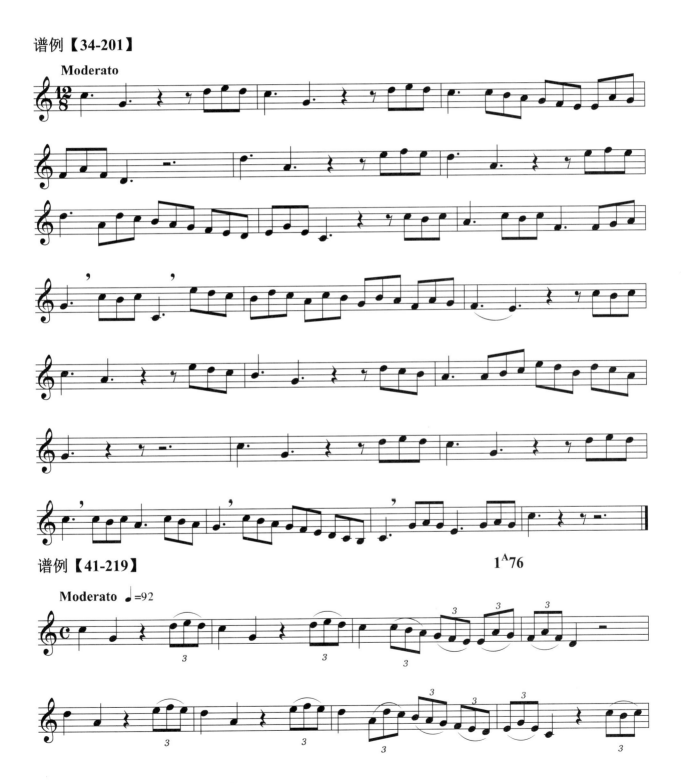

请注意谱例 41-219 与谱例 34-201 之间的内在联系。

课下作业

1. 常规练习。

2. 将谱例 41-218、219 练熟背会。

第 42 课

节奏练习

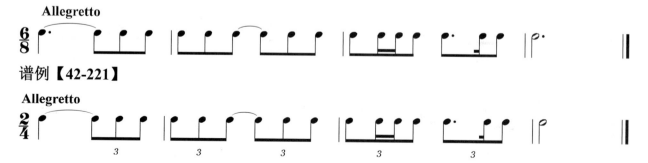

连音符中不只是可以用休止符，还可以有其他变化（如上例）。练好谱例 42-220，再练谱例 42-221 就不困难了。

▌音高练习

▌视唱练习

谱例【34-202】

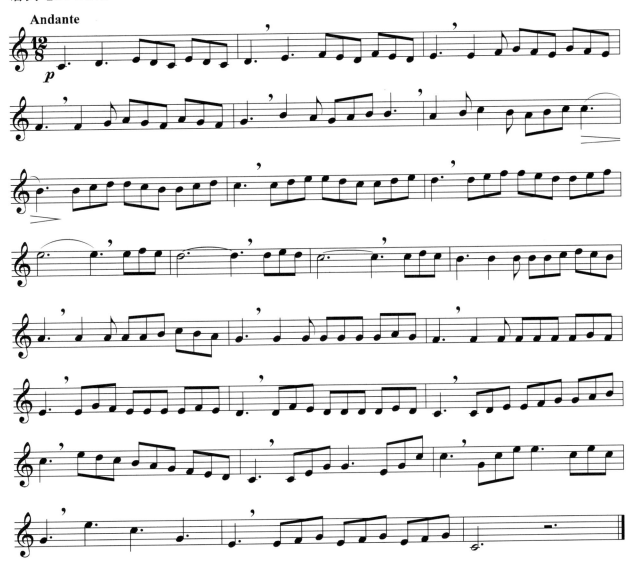

谱例【42-222】

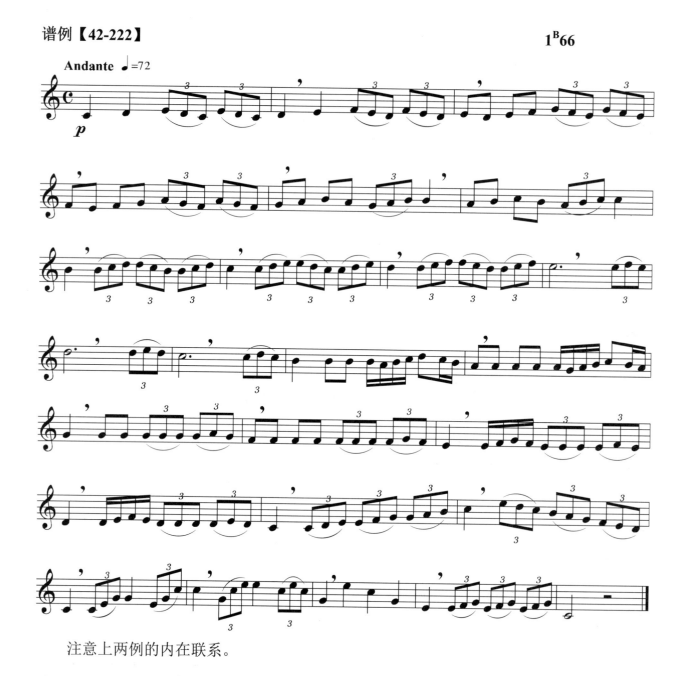

注意上两例的内在联系。

课下作业

1. 常规练习。

2. 将谱例 42-220、221、222 练熟背会。

第 43 课

节奏练习

谱例【43-223】

谱例【43-224】

音高练习

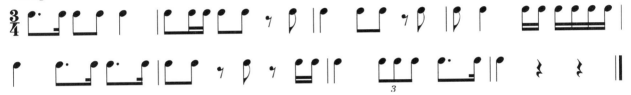

视唱练习

谱例【43-225】

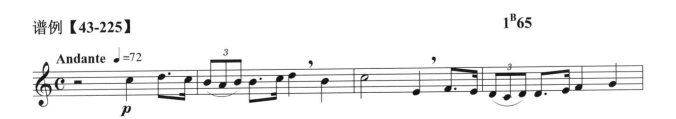

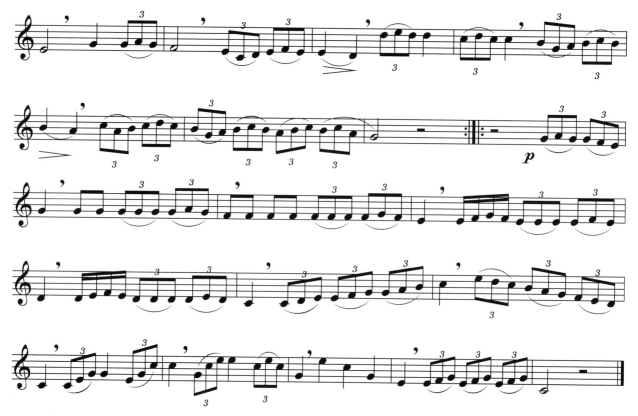

本课没有为谱例 43-225 给出辅助练习,旨在考查学生是否已掌握三连音的练习方法。

课下作业

1. 常规练习。
2. 将谱例 43-223、224、225 练熟背会。

第 44 课

节奏练习

谱例【44-226】

以上14条节奏练习可供学生复习考试之用。

音高练习

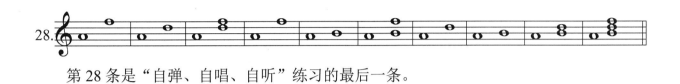

第 28 条是"自弹、自唱、自听"练习的最后一条。

视唱练习

谱例【44-227】　　　　　　　　　　　　　　　　　　　　　　　　1ᴮ64

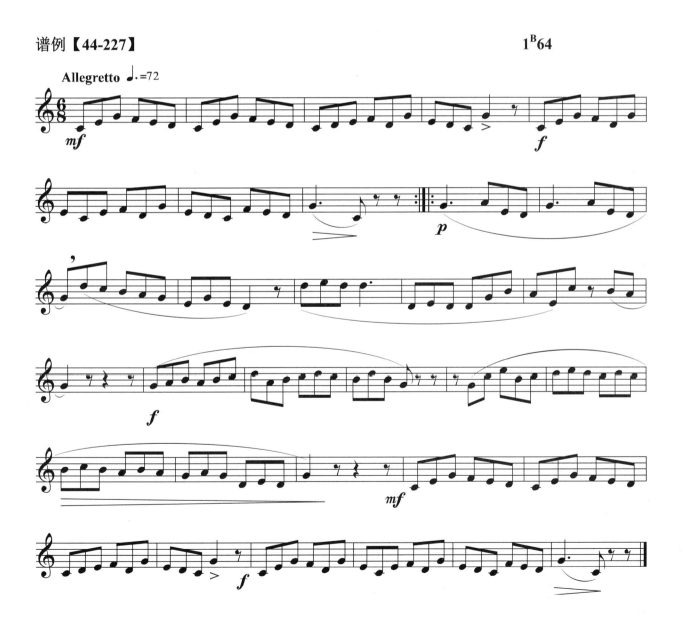

谱例【44-228】

谱例【44-229】　　　　　　　　　　　　　　　　　　　　　　　1^A72

谱例【44-230】　　　　　　　　　　　　　　　　　　　　　　　1^B60

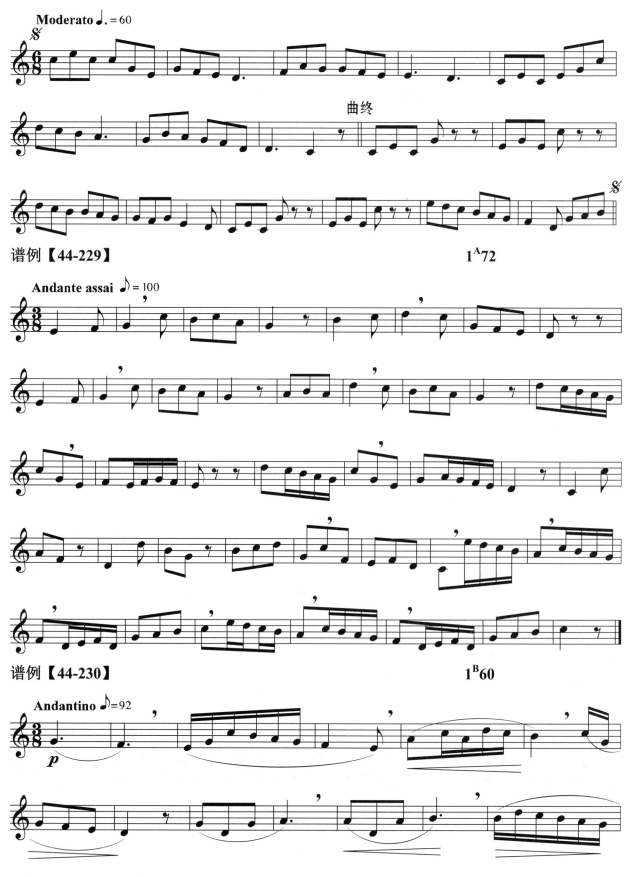

谱例【44-233】 1ᴮ63

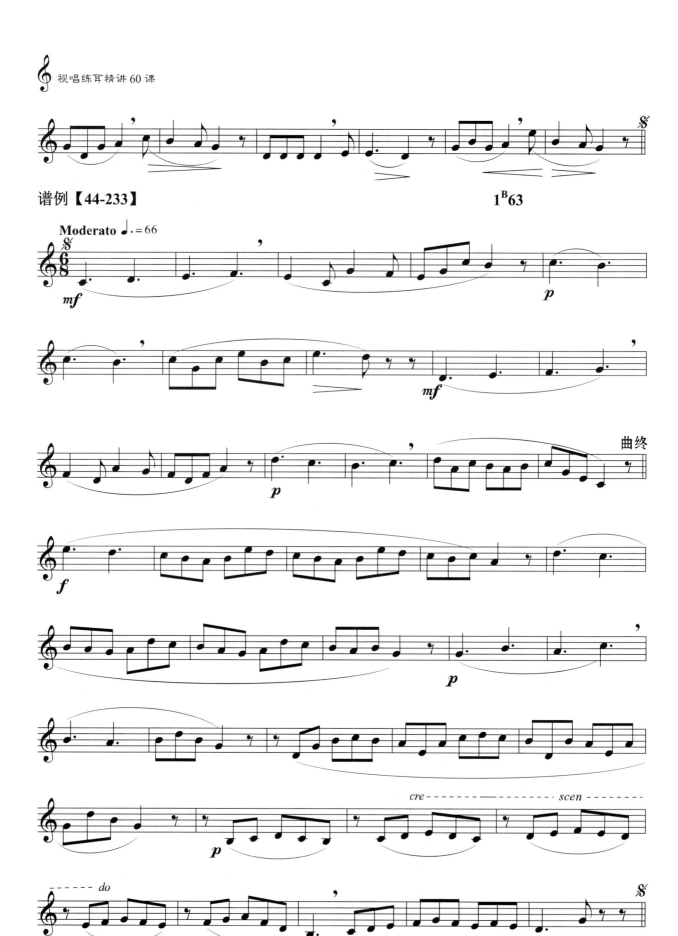

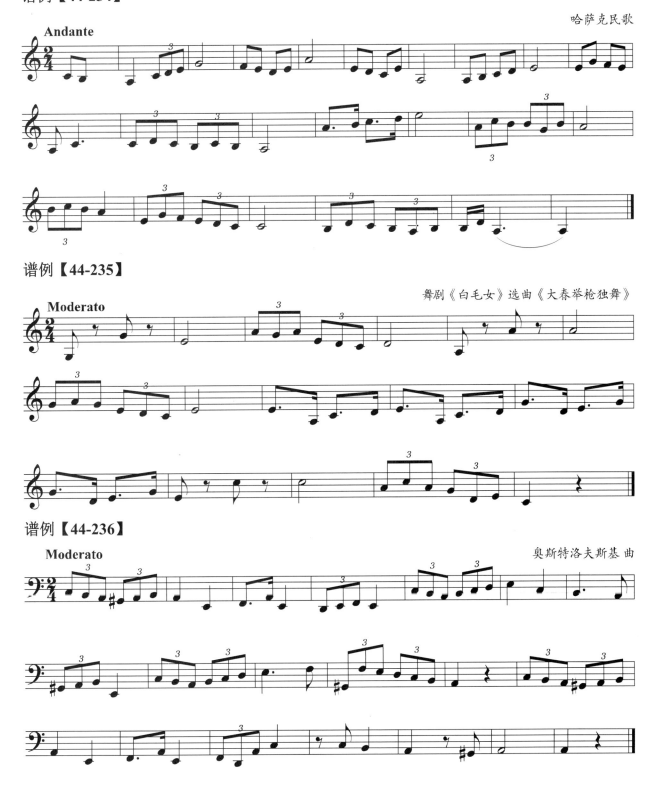

谱例【44-237】

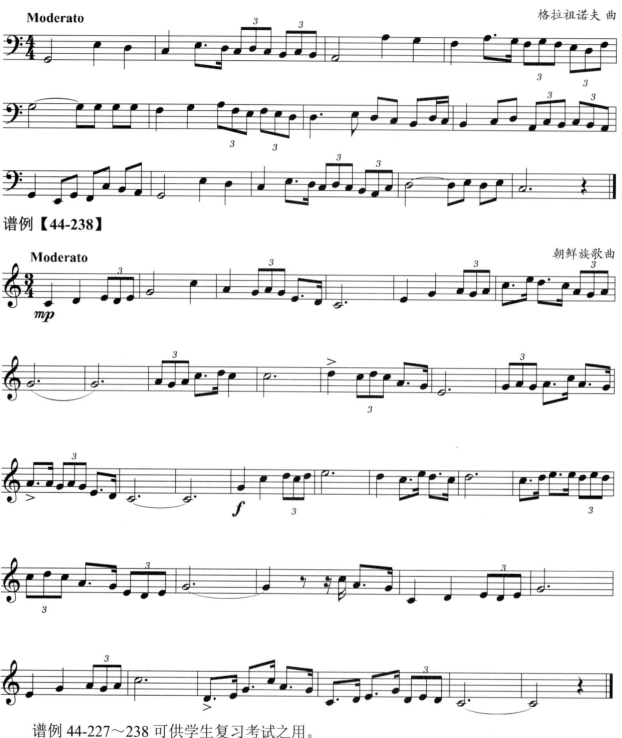

谱例 44-227～238 可供学生复习考试之用。

本课是第三学期最后一次课，任课教师可根据学生的实际情况安排教学内容与复习考试等事宜。

第四学期

（第 45～60 课）

　　本学期重点教学内容包括：调号为一个升号与一个降号的视唱；下方与上方辅助性半音、上行与下行经过性半音以及跳进出现的变音，等等。调式变音的视唱既是重点又是难点，不同形态的调式变音其难度是不一样的。

　　通常，学生应先练习下方辅助性半音的视唱与听辨，在此基础上再练习上行经过性半音与向下跳进出现向上解决的调式变音（等内容）的视唱与听辨，才能取得事半功倍的效果。同理，学生在练习下行经过性半音与向上跳进出现向下解决的调式变音（等内容）的视唱与听辨之前，应先扎扎实实地掌握上方辅助性半音的视唱与听辨。

第 45 课

▌节奏练习

本学期，节奏练习中的内容均选自中外著名作品。学生只练唱节奏即可。在练习过程中，练习者一定要以培养乐感为目的，注意练习中的所有细节。

谱例【45-239】

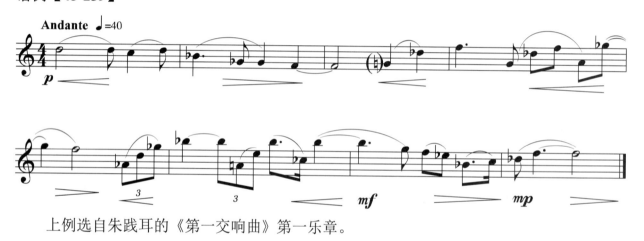

上例选自朱践耳的《第一交响曲》第一乐章。

▌音高练习

谱例【45-240】

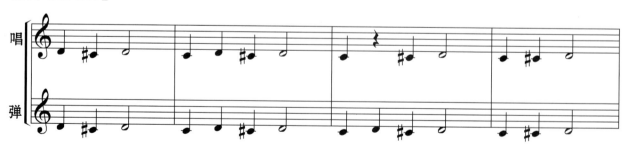

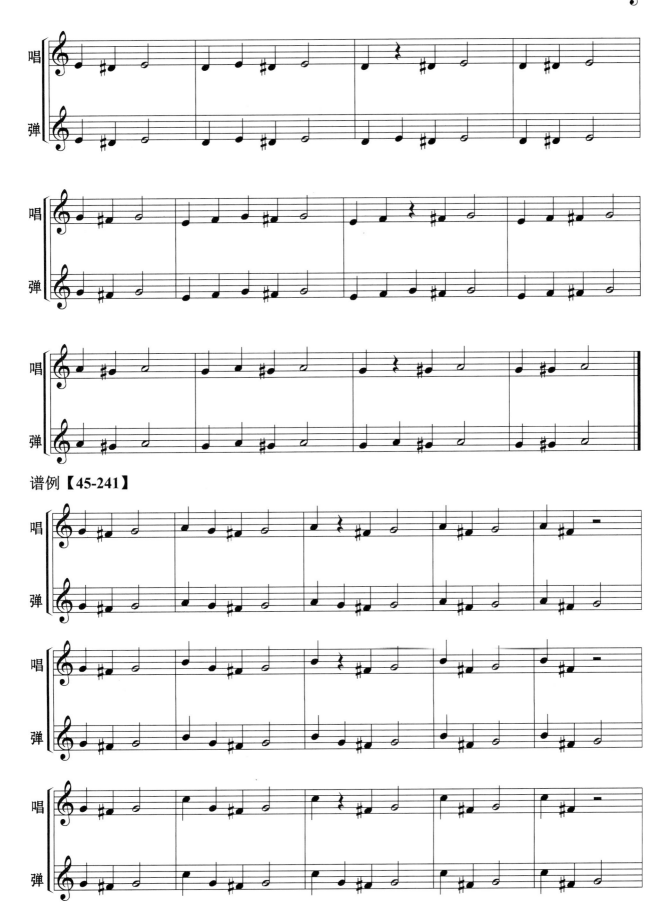

谱例【45-241】

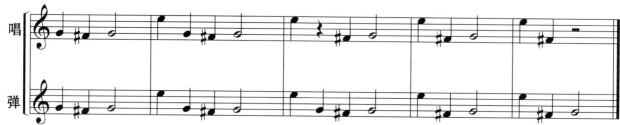

谱例 45-240 例为下方辅助半音与上行经过半音的基础练习。练习者要认真体会升音的倾向性与升音解决后的相对稳定之感。

谱例 45-241 例是以下方辅助半音为基础，训练其上方音非级进或跳进至升音的基础练习。练习者仍然要认真体会升音的倾向性等细节。

视唱练习

谱例【45-242】

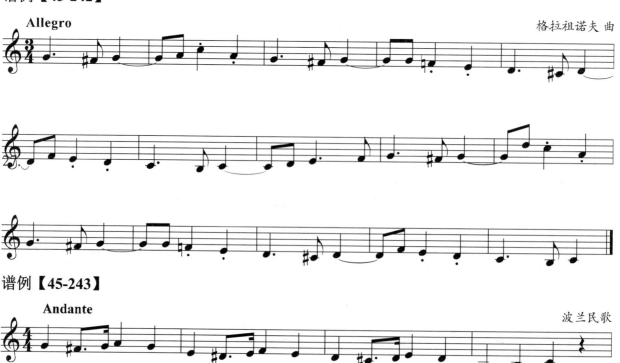

谱例【45-243】

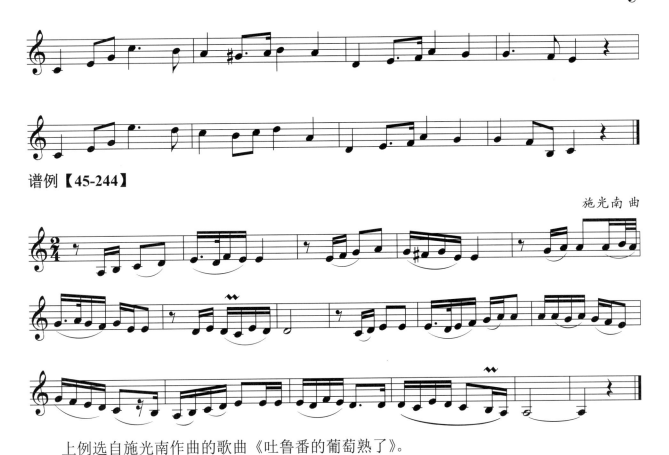

谱例【45-244】

施光南 曲

上例选自施光南作曲的歌曲《吐鲁番的葡萄熟了》。

课下作业

1. 常规练习。（常规练习的内容均在音高练习中。本学期的音高练习非常重要。）
2. 任课教师根据学生情况布置其他作业。

第 46 课

■ 节奏练习

谱例【46-245】

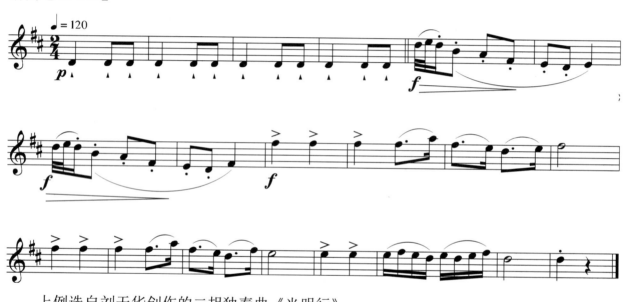

上例选自刘天华创作的二胡独奏曲《光明行》。

■ 音高练习

谱例【46-246】

上例为上方辅助半音与下行经过半音的基础练习,练习者要细心体会降音的倾向性与降音解决后的相对稳定之感。

谱例【46-247】

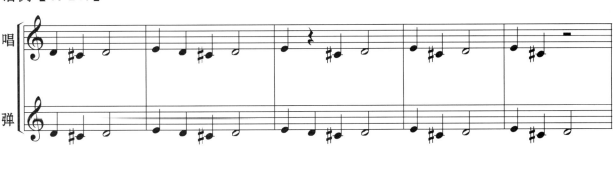

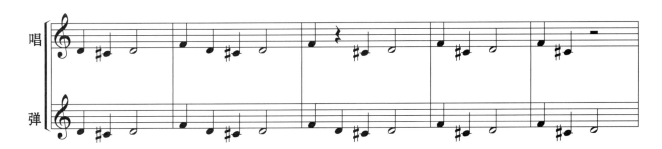

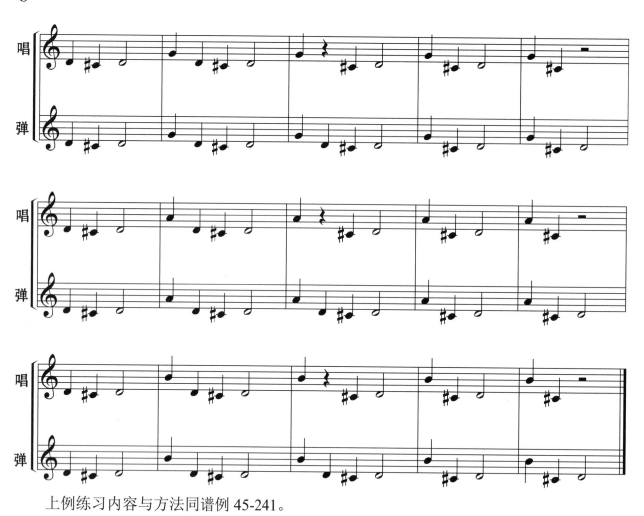

上例练习内容与方法同谱例 45-241。

视唱练习

谱例【46-248】

1^A102

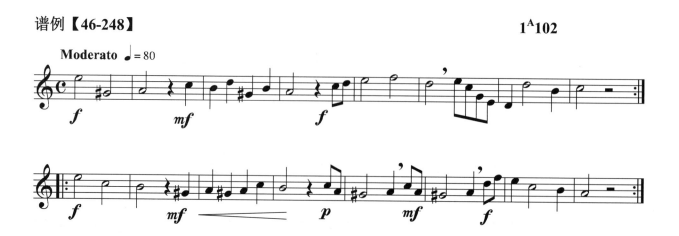

谱例【46-249】　　　　　　　　　　　　　　　　　　　　　　　　　　1^A101

上例中，a和声小调属和弦的分解是个难点，任课教师要给学生具体的练习建议，多练习就可以唱好。

谱例【46-250】　　　　　　　　　　　　　　　　　　　　　　　　　　1^B103

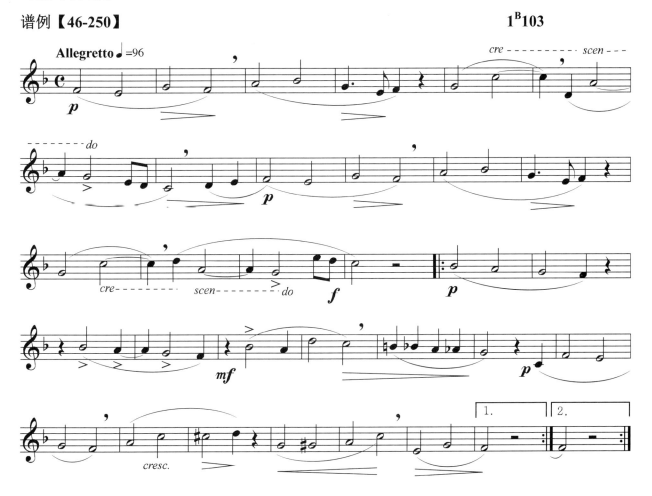

谱例【46-251】

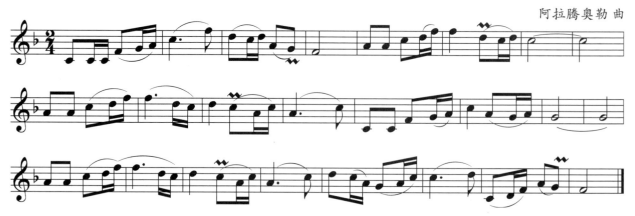

上例选自阿拉腾奥勒作曲的歌曲《美丽的草原我的家》。

课下作业

1. 常规练习。
2. 任课教师根据学生情况布置其他作业。

第 47 课

节奏练习

谱例【47-252】

上例选自匈牙利作曲家巴托克的《舞蹈组曲》。

谱例【47-253】

上例选自德国作曲家兴德米特的《音的游戏》。

音高练习

谱例【47-254】

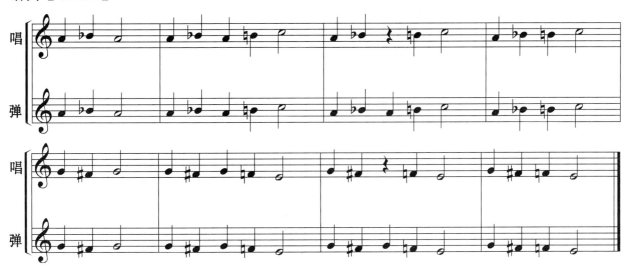

上例中上行经过半音的基础是上方辅助半音；而下行经过半音的基础是下方辅助半音。这与传统的半音阶写法有关，任课教师应对此内容向学生详细介绍。

谱例【47-255】

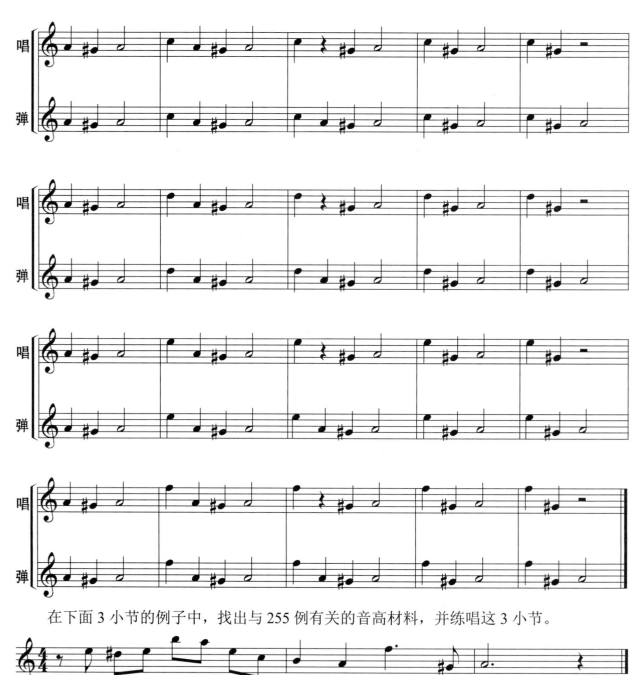

在下面 3 小节的例子中，找出与 255 例有关的音高材料，并练唱这 3 小节。

视唱练习

谱例【47-256】

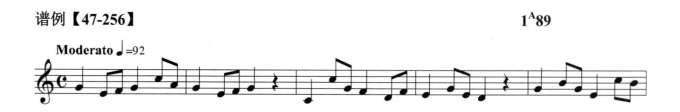

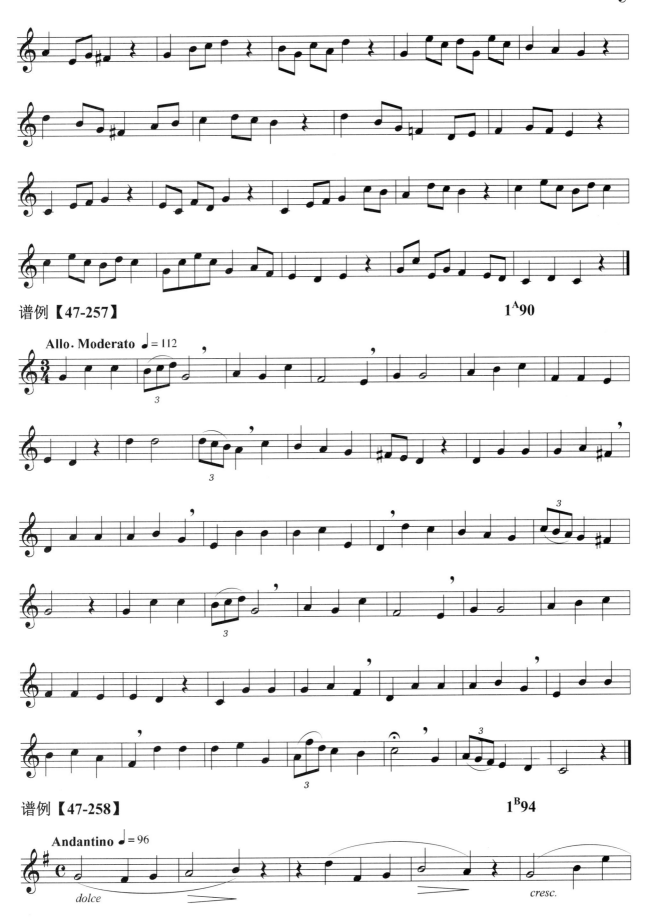

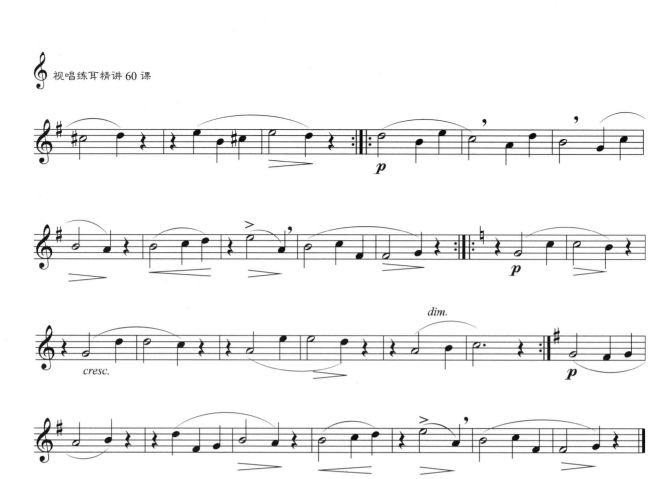

谱例【47-259】

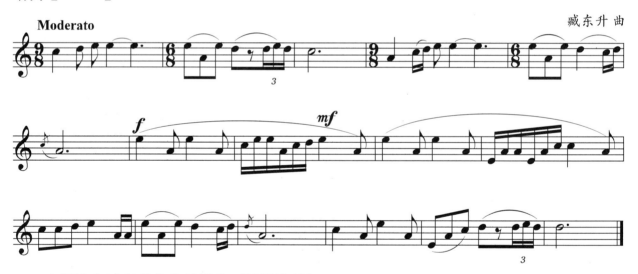

上例选自臧东升作曲的歌曲《情深谊长》。

课下作业

1. 常规练习。
2. 任课教师根据学生情况布置其他作业。

第 48 课

节奏练习

谱例【48-260】

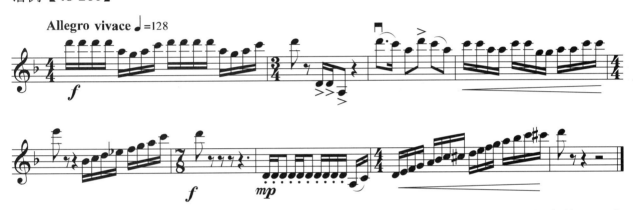

上例选自鲍元恺《炎黄风情》中的"对花"。任课教师授课时要注意拍子的变换以及力度变化等细节。

音高练习

谱例【48-261】

视唱练习

谱例【48-262】

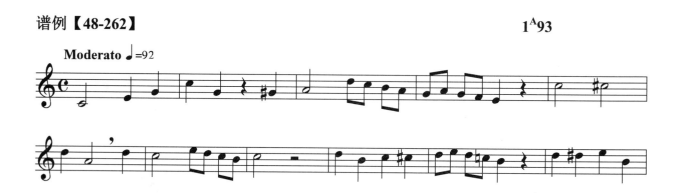

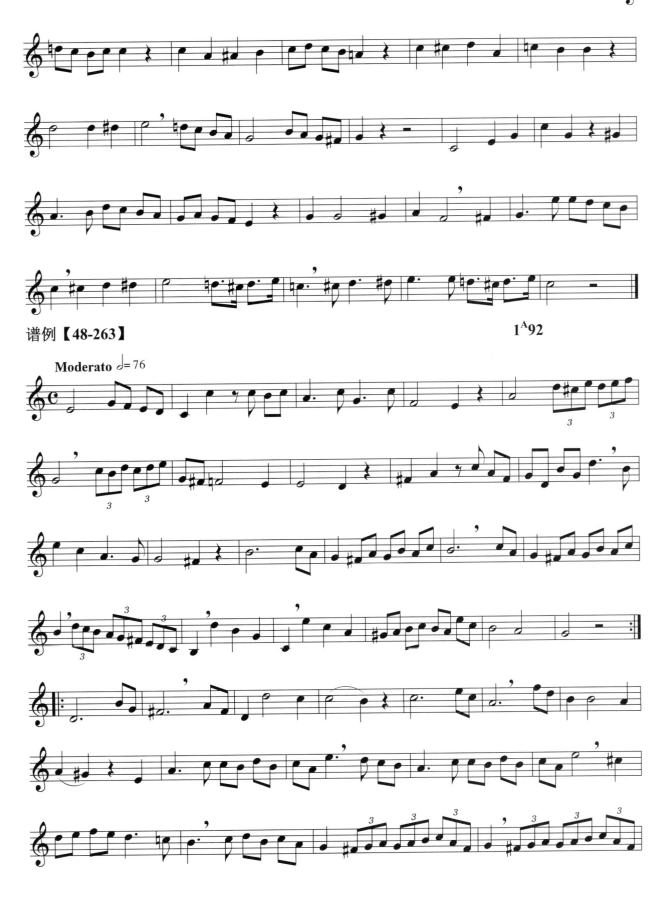

谱例【48-263】

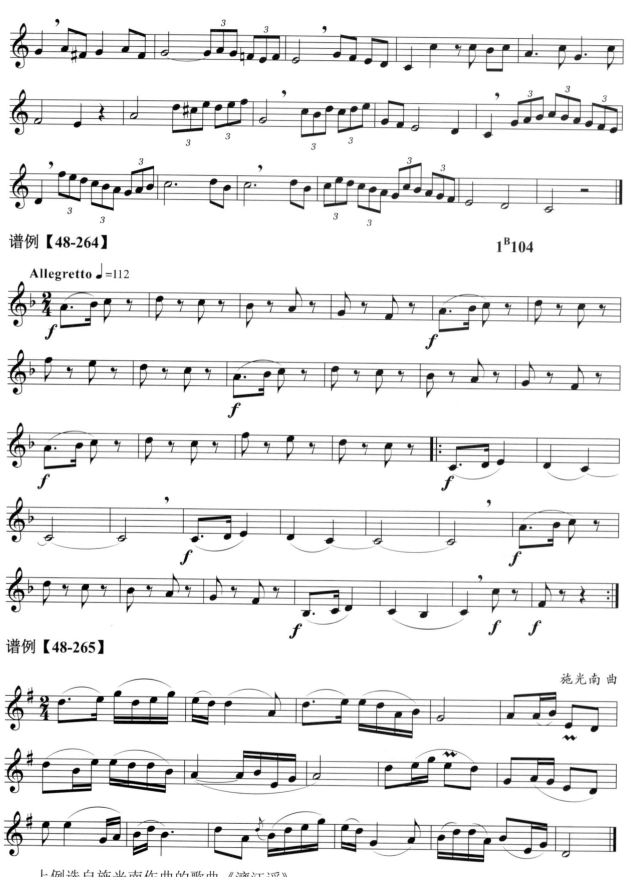

谱例【48-264】

谱例【48-265】

上例选自施光南作曲的歌曲《漓江谣》。

课下作业

1. 常规练习。
2. 任课教师根据学生的情况布置其他作业。

第 49 课

节奏练习

谱例【49-266】

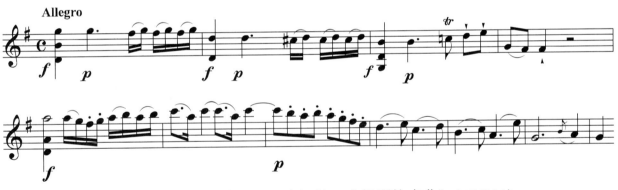

上例选自奥地利作曲家莫扎特的《G 大调第二小提琴协奏曲》（KV216）。

音高练习

谱例【49-267】

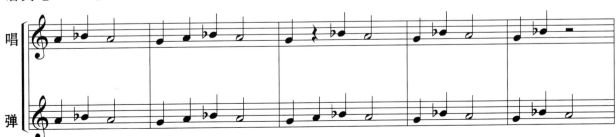

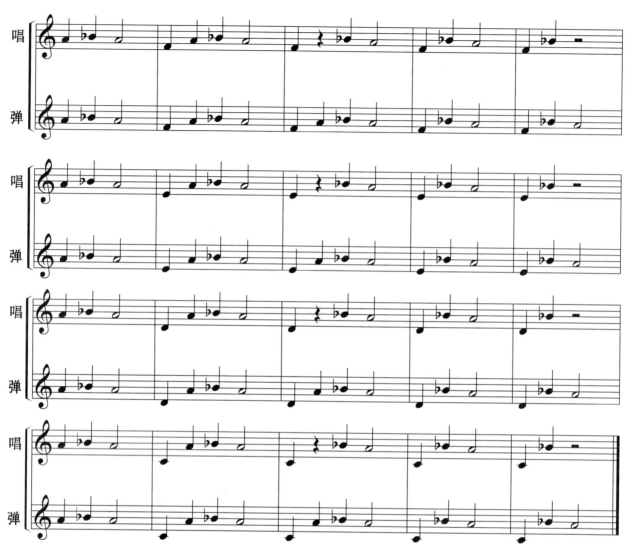

上例是以上方辅助半音为基础，训练其下方音非级进或跳进至降音的基础练习。练习者要细心体会降音的倾向性等细节。

视唱练习

谱例【49-268】

1^A84

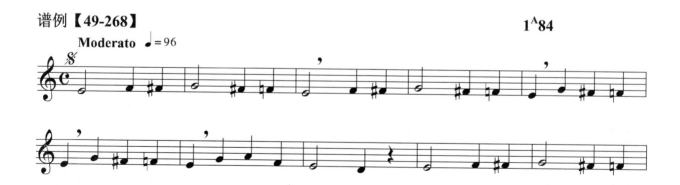

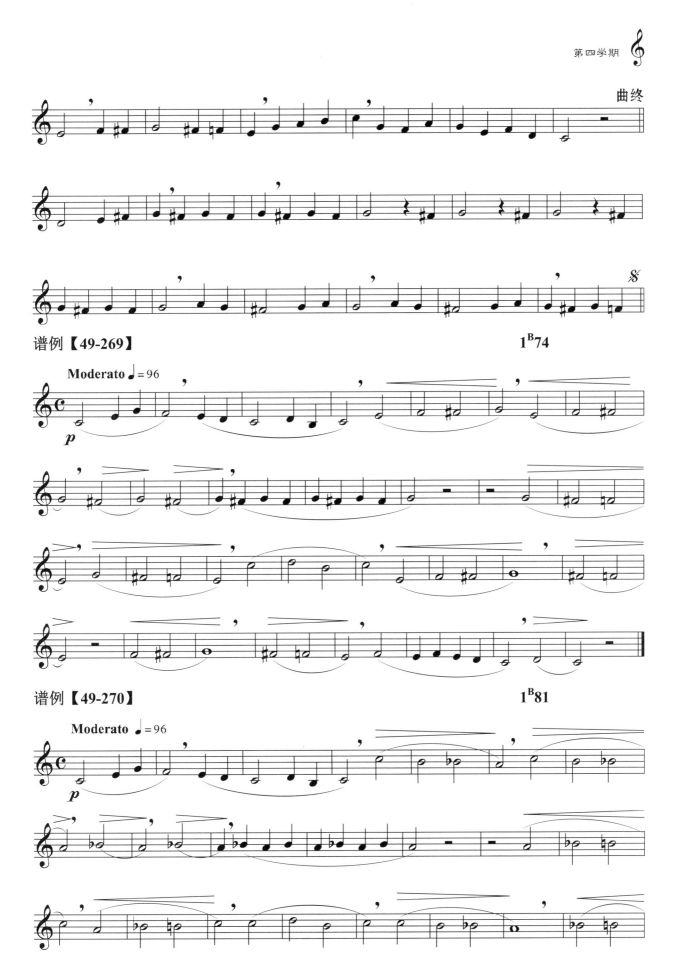

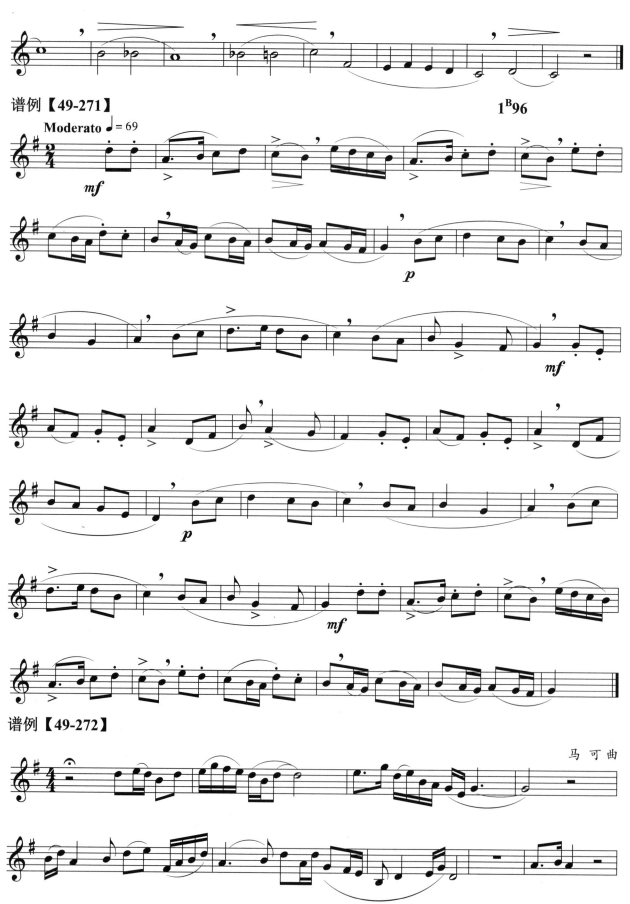

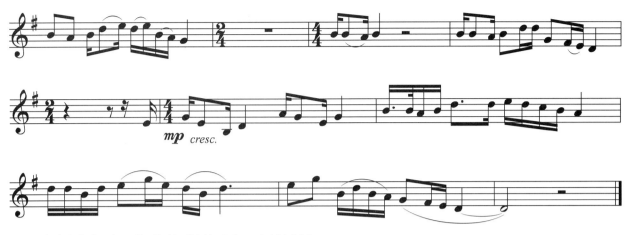

上例选自马可作曲的歌剧《小二黑结婚》。

课下作业

1. 常规练习。
2. 任课教师根据学生情况布置其他作业。

第 50 课

节奏练习

谱例【50-273】

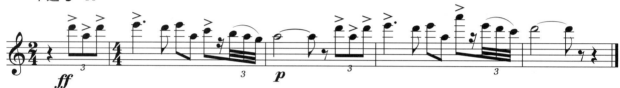

上例选自现代舞剧《红色娘子军》。

谱例【50-274】

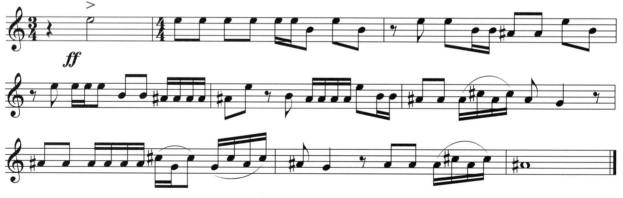

上例选自叶小纲的《第二交响曲"地平线"》。

音高练习

谱例【50-275】

视唱练习

谱例【50-276】 1ᴮ90

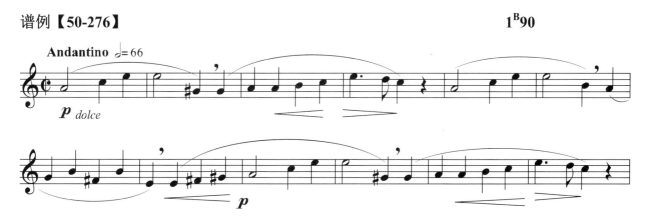

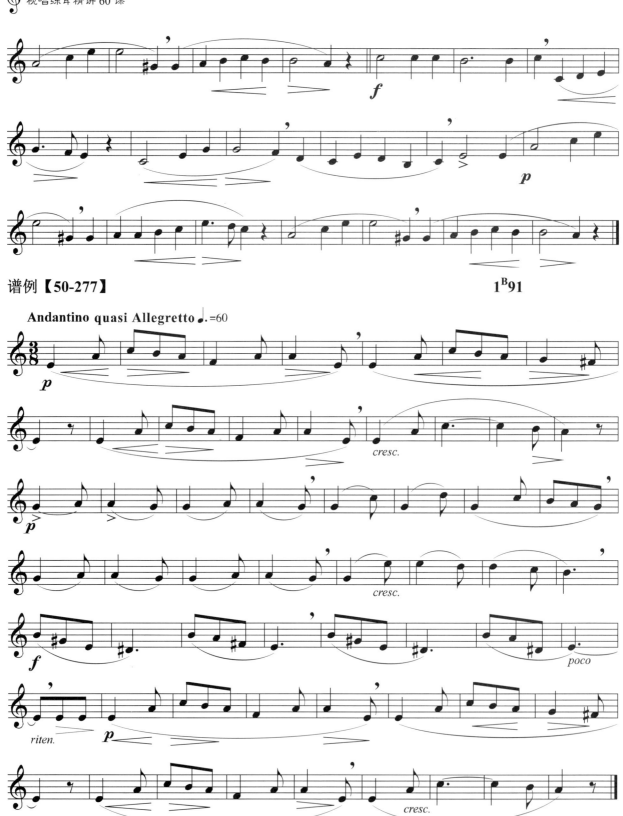

谱例【50-277】　　　　　　　　　　　　　　　　　　　　　　　　　1^B91

谱例 50-276 与 277 中的一些调式变音是重点内容，若学生视唱有难度，教师可以编写辅助练习帮助其解决问题。如：276 例中的局部旋律小调的上方四音列，可以对照自然大调的上方四音列来练习；e^2 到 $g^{\#1}$ 的跳进可以在例 47-255 中找到练习的方法。277 例中带 $g^{\#1}$

的分解和弦，可以对照某个大三和弦（如：C 大调主三和弦）来练习。"对照"的具体方法是不变高度，换唱名。

谱例【50-278】

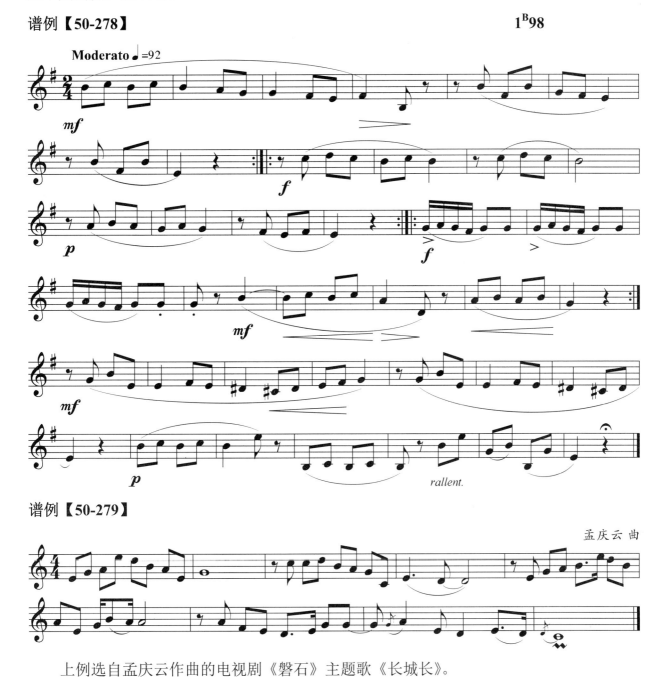

上例选自孟庆云作曲的电视剧《磐石》主题歌《长城长》。

课下作业

1. 常规练习。
2. 任课教师根据学生情况布置其他作业。

第 51 课

节奏练习

谱例【51-280】

上例选自张千一的交响音画《北方森林》。

音高练习

谱例【51-281】

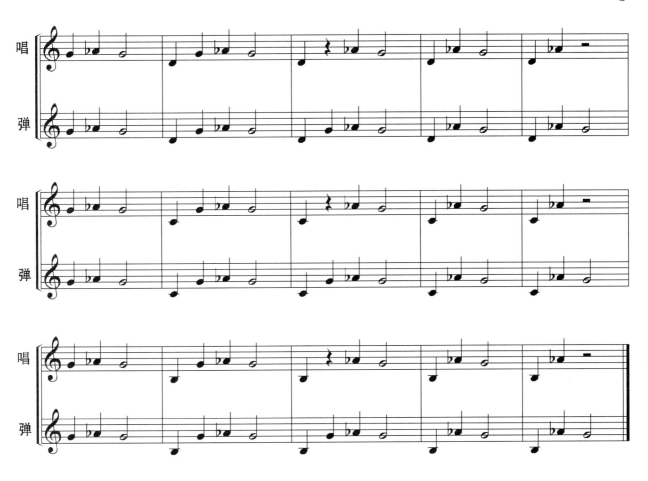

视唱练习

谱例【51-282】　　　　　　　　　　　　　　　　　　　1^A86

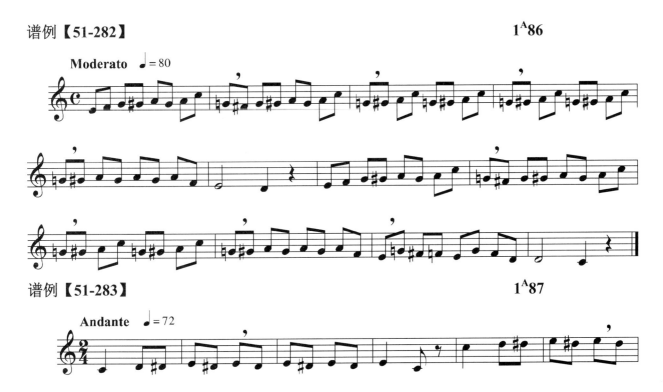

谱例【51-283】　　　　　　　　　　　　　　　　　　　1^A87

谱例【51-284】

1ᴮ99

谱例【51-285】

王佑贵 曲

上例选自王佑贵作曲的歌曲《长大后我就成了你》。

课下作业

1. 常规练习。
2. 任课教师根据学生情况布置其他作业。

第 52 课

节奏练习

谱例【52-286】

上例选自匈牙利作曲家柯达伊的《哈里·亚诺什组曲》。

音高练习

谱例【52-287】

从 53 课开始,每课将由节奏练习与视唱练习组成。谱例 52-287 为音高练习中的最后一项训练内容。

视唱练习

谱例【52-288】

谱例【52-289】

谱例【52-290】

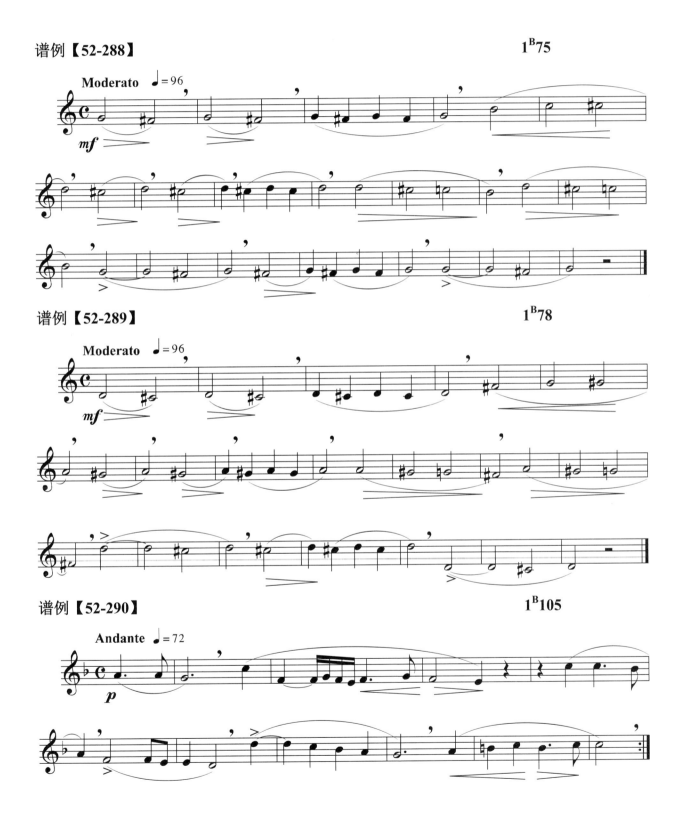

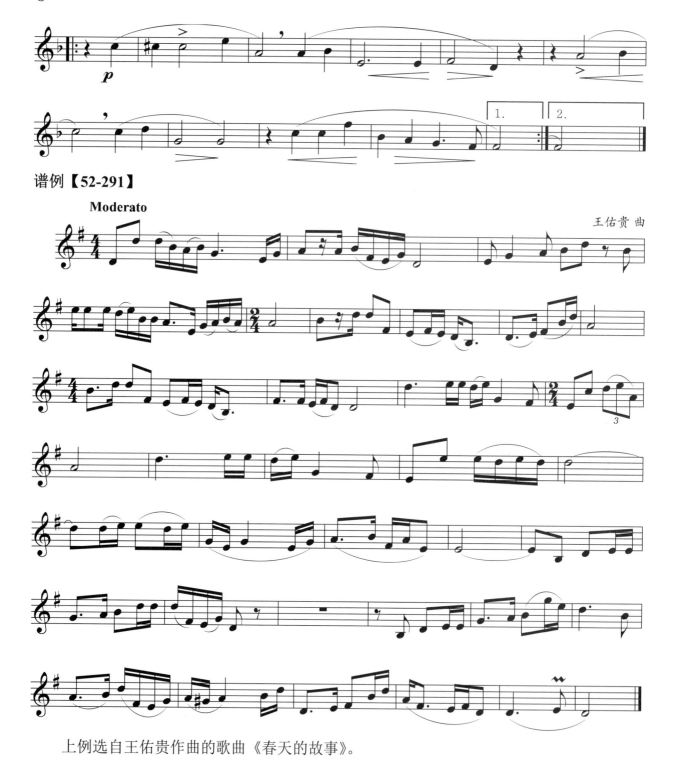

谱例【52-291】

上例选自王佑贵作曲的歌曲《春天的故事》。

课下作业

1. 常规练习。

2. 任课教师根据学生情况布置其他作业。

第 53 课

▍节奏练习

谱例【53-292】

上例选自吴祖强、王燕樵和刘德海的琵琶协奏曲《草原小姐妹》。

▍视唱练习

谱例【53-293】　　　　　　　　　　　　　　　　　　1ᴮ79

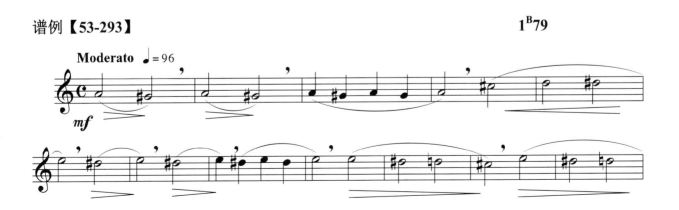

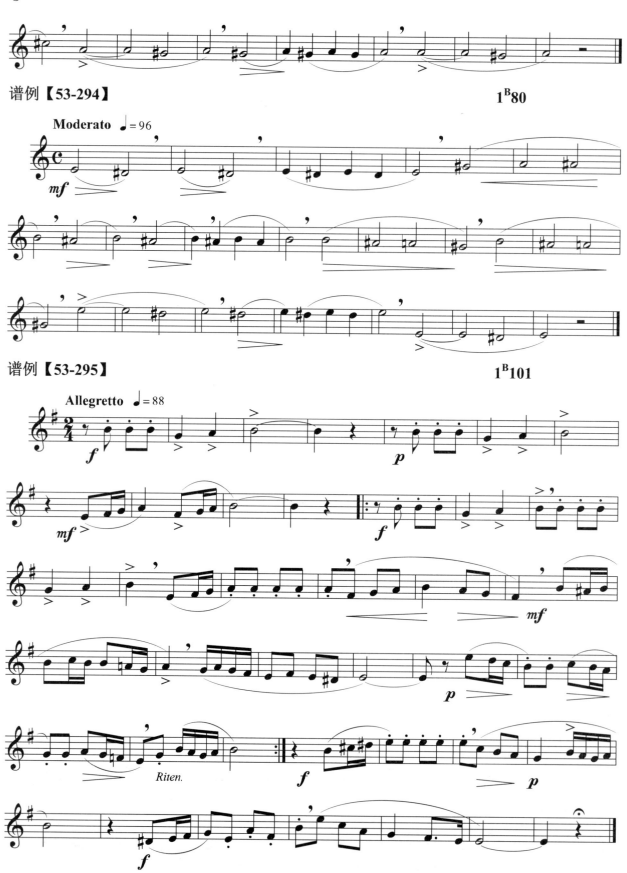

上例中出现了旋律小调的上方四音列，练习时要注意方法。

谱例【53-296】

罗宗贤 编曲

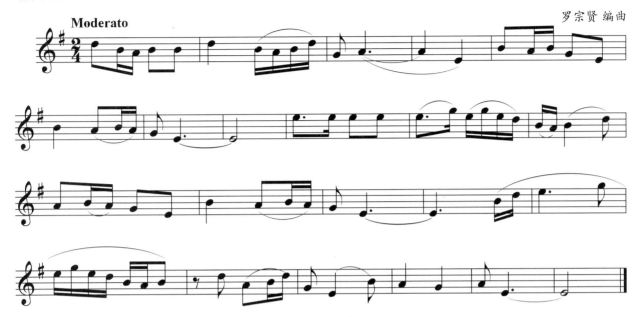

上例选自罗宗贤编曲的歌曲《桂花开放幸福来》。

课下作业

1. 常规练习。
2. 任课教师根据学生情况布置其他作业。

第 54 课

节奏练习

谱例【54-297】

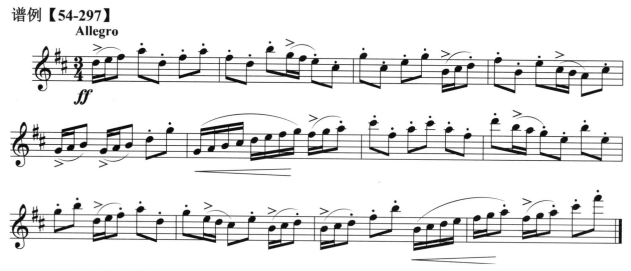

上例选自英国作曲家本杰明·布里顿的《管弦乐队指南》。

视唱练习

谱例【54-298】　　　　　　　　　　　　　　　　　　　　1ᴮ82

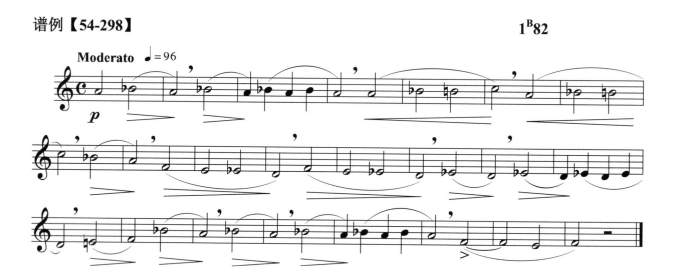

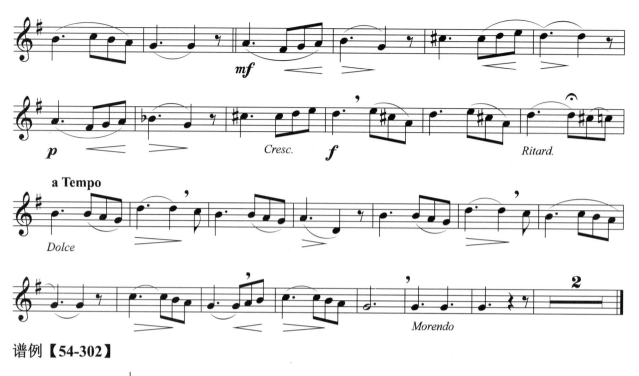

谱例【54-302】

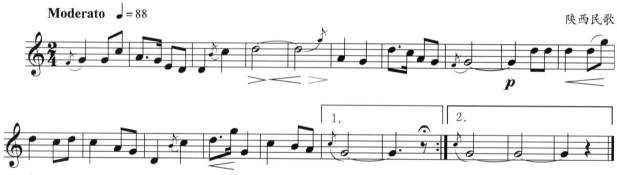

课下作业

1. 常规练习。
2. 任课教师根据学生情况布置其他作业。

第 55 课

节奏练习

谱例【55-303】

谱例【55-304】

上两例选自法国作曲家德彪西的《牧神午后》。

视唱练习

谱例【55-305】

1B84

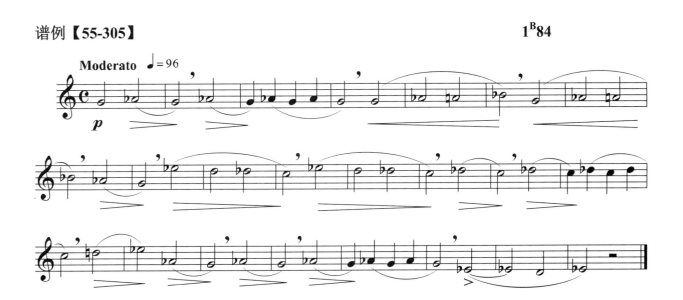

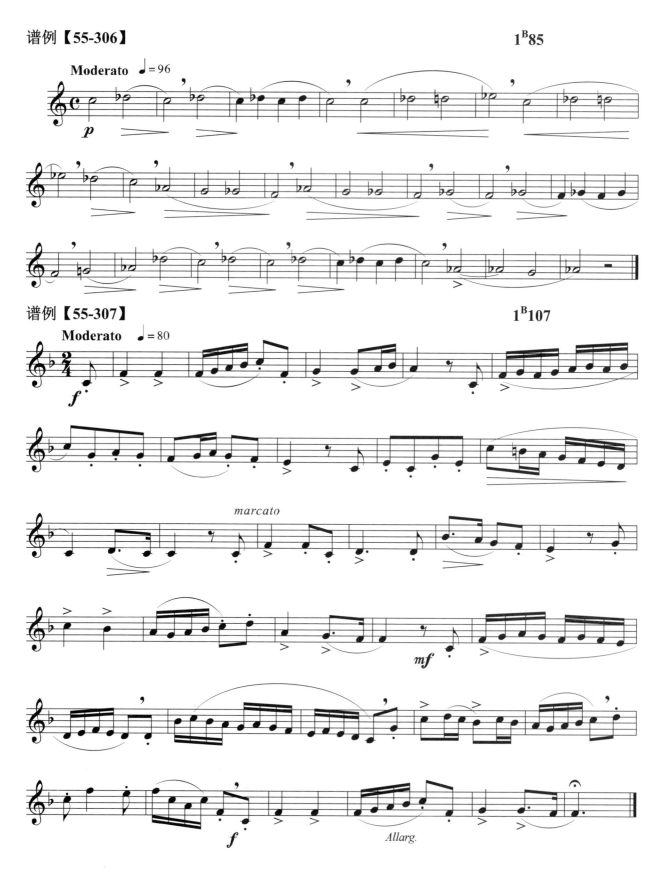

谱例【55-308】

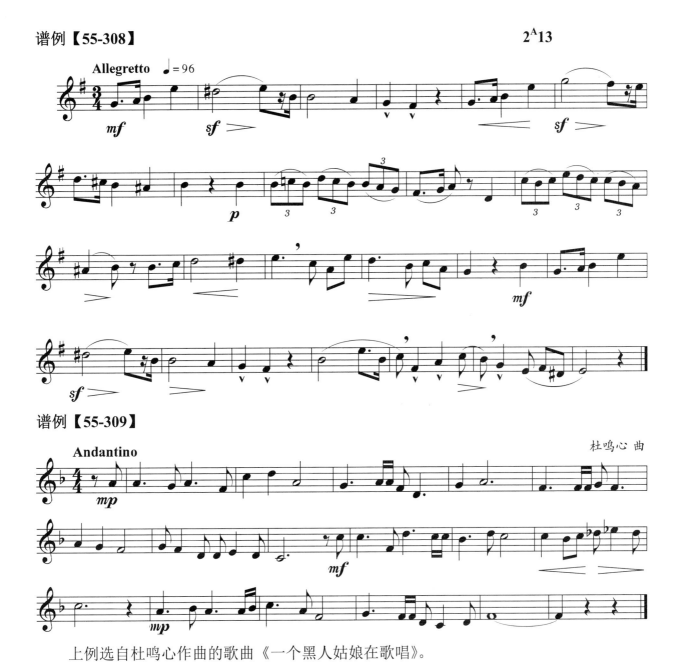

谱例【55-309】

上例选自杜鸣心作曲的歌曲《一个黑人姑娘在歌唱》。

课下作业

1. 常规练习。
2. 任课教师根据学生情况布置其他作业。

第 56 课

■ 节奏练习

谱例【56-310】

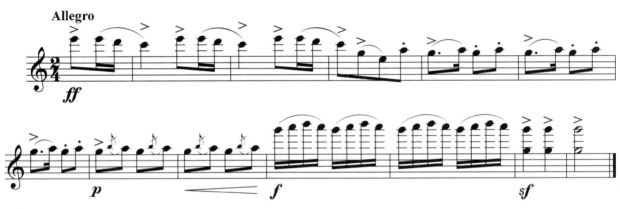

上例选自李焕之的《春节序曲》。

■ 视唱练习

谱例【56-311】

1ᴬ91

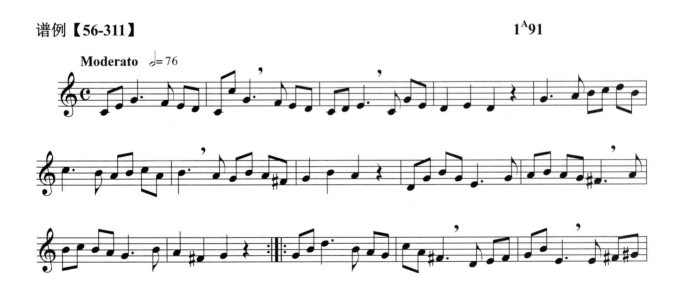

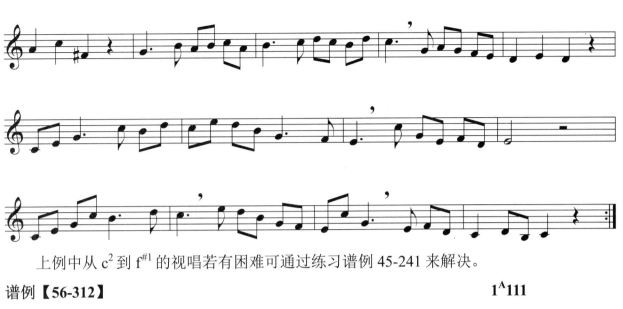

上例中从 c^2 到 $f^{\#1}$ 的视唱若有困难可通过练习谱例 45-241 来解决。

谱例【56-312】

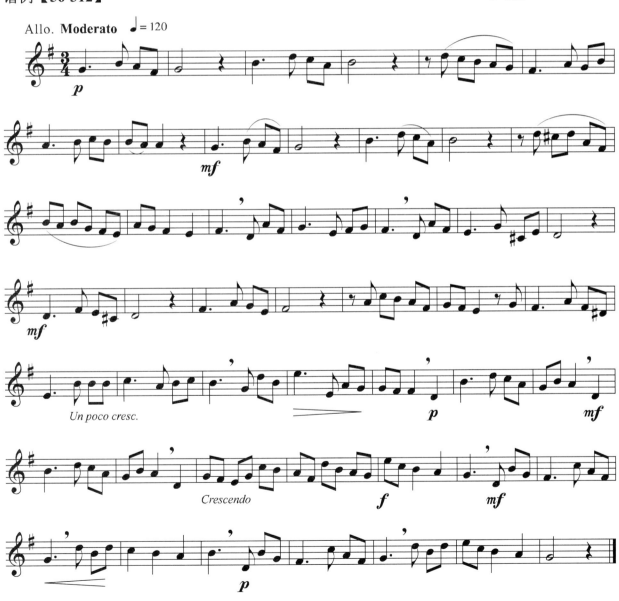

谱例【56-313】

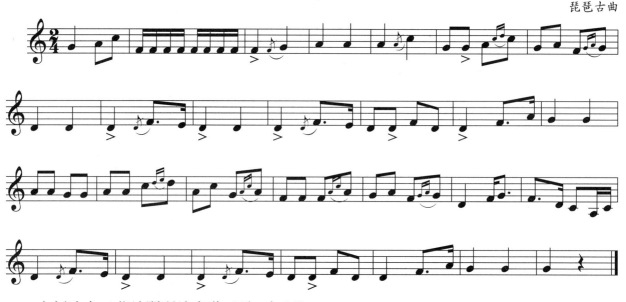

琵琶古曲

上例选自王范地琵琶演奏谱《霸王卸甲》。

谱例【56-314】

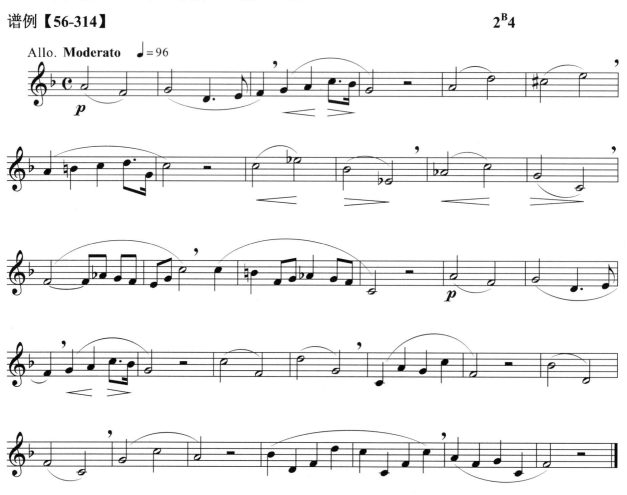

上例中第9、10小节的内容可以从体会音程性质的训练角度来练习。

谱例【56-315】

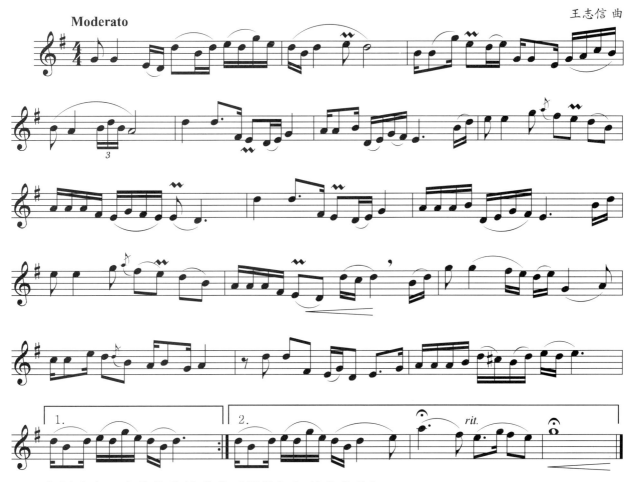

王志信 曲

上例选自王志信作曲的歌曲《送给妈妈的茉莉花》。

课下作业

1. 常规练习。
2. 任课教师根据学生情况布置其他作业。

第 57 课

▍节奏练习

谱例【57-316】

上例选自英国作曲家古斯塔夫·霍尔斯特的《行星组曲》。

谱例【57-317】

上例选自匈牙利作曲家柯达伊·佐尔丹的《孔雀飞》。

视唱练习

谱例【57-318】

上例中有几处较难，教师要利用本教程所述的练习方法，编写一些辅助练习，帮助学生解决问题。

谱例【57-319】

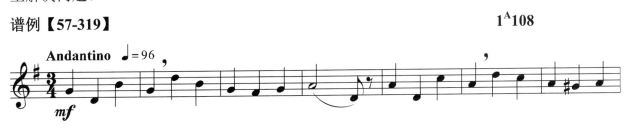

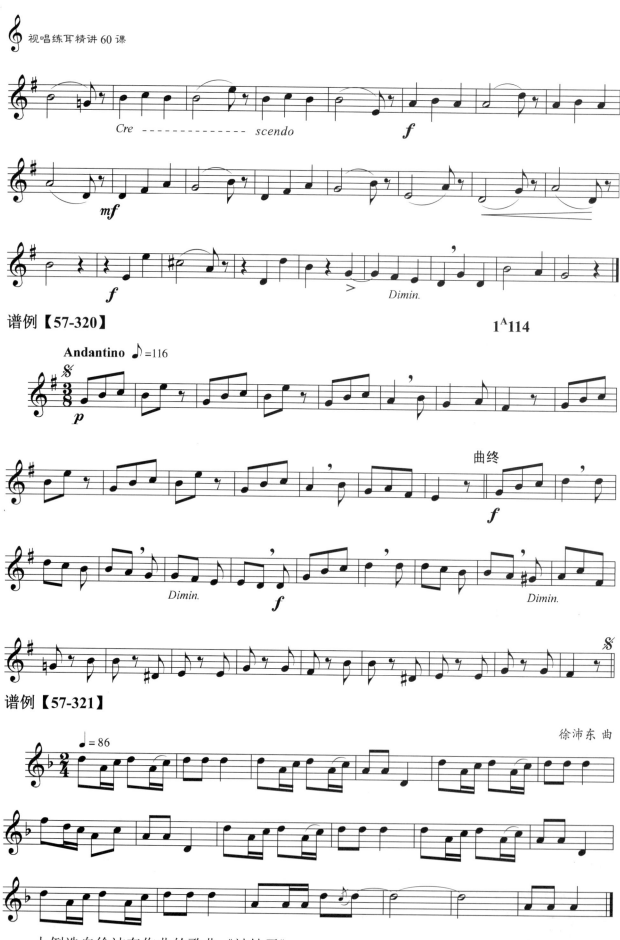

谱例【57-320】

谱例【57-321】

上例选自徐沛东作曲的歌曲《辣妹子》。

课下作业

1. 常规练习。
2. 任课教师根据学生情况布置其他作业。

第 58 课

节奏练习

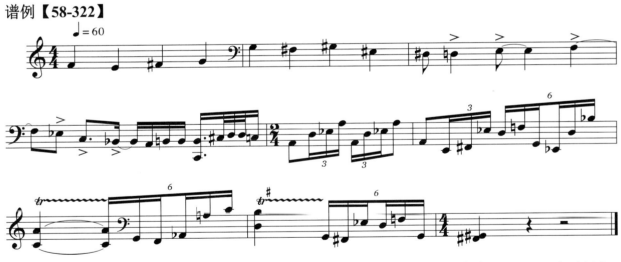

上例选自秦文琛的室内乐《幽歌Ⅱ号》。连音符是本练习的主要内容,"tr"可以不理会。

视唱练习

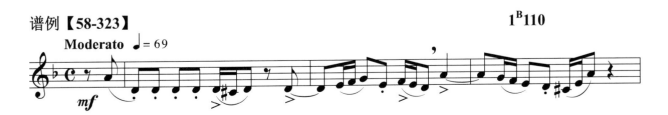

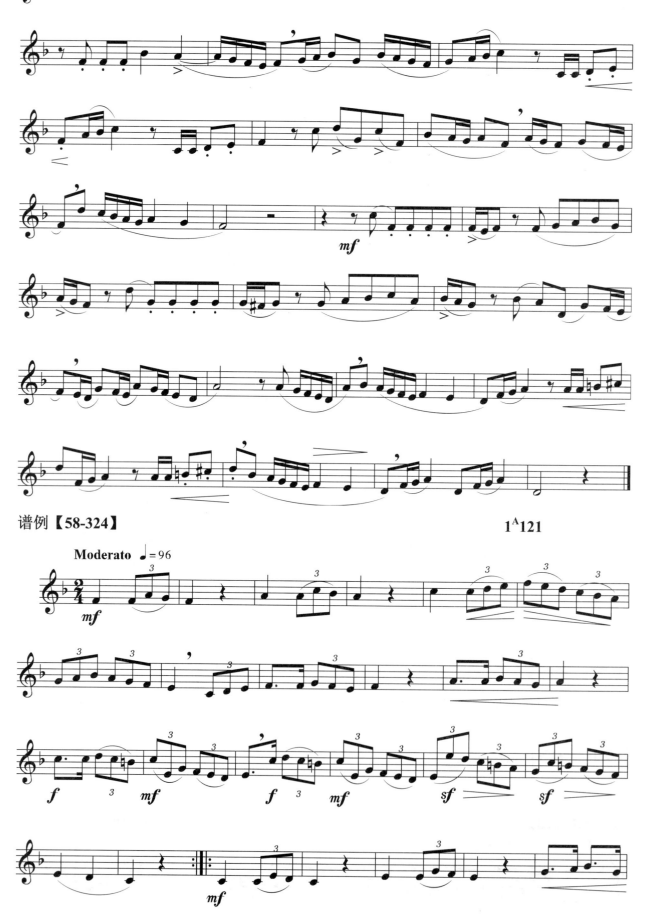

谱例【58-324】

谱例【58-325】

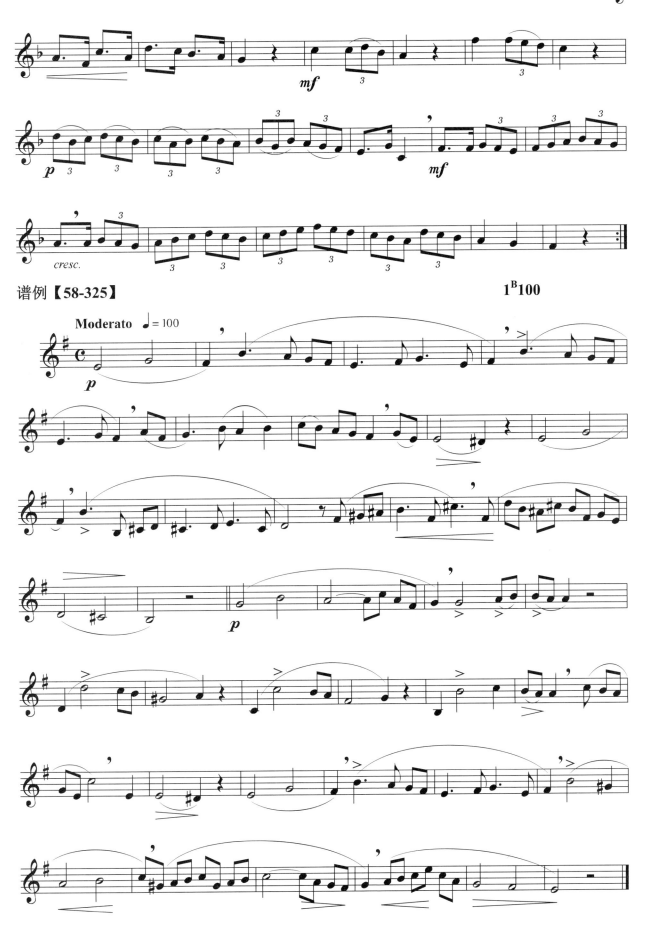

上例中转到 b 小调的几个小节是重点。请注意练习方法。

谱例【58-326】

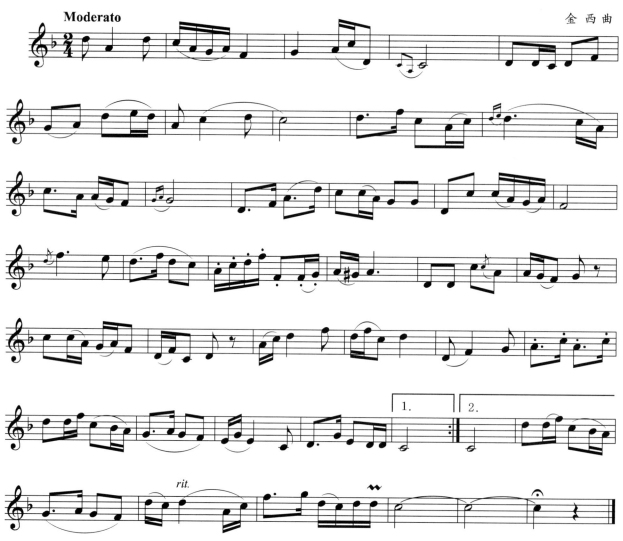

上例选自金西作曲的歌曲《我的家乡沂蒙山》。

课下作业

1. 常规练习。
2. 任课教师根据学生情况布置其他作业。

第59课

节奏练习

谱例【59-327】

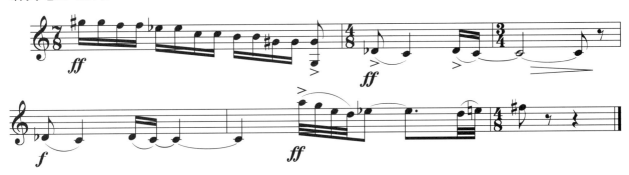

上例选自叶小纲的室内乐《马九匹》。

视唱练习

谱例【59-328】 1^A98

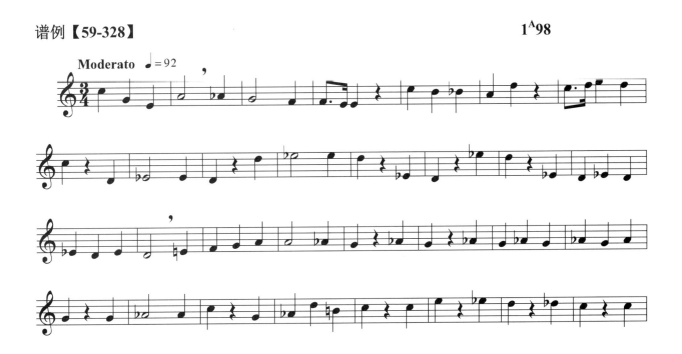

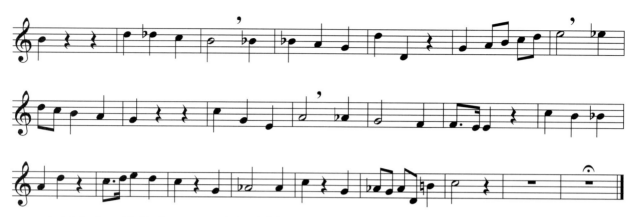

上例中有三处较难唱。下面分别讲辅助练习的过程。

1. 关于 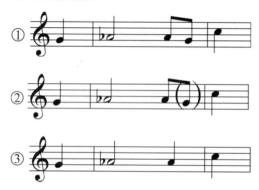 的练习条件与过程：练习条件是 g^1、$a^{♭1}$、g^1 上方辅助半音与 g^1、c^2 的纯四度音程已经掌握；

练习过程是：

①
②
③

括号中的 g^1 可以用琴弹出，但不要唱出（下同）。

2. 关于 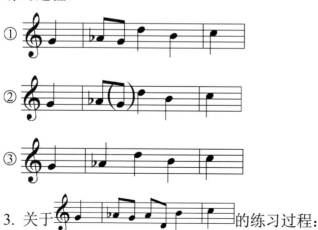 的练习条件与过程：练习条件是 g^1、$a^{♭1}$、g^1 上方辅助半音与 g^1、d^2 的纯五度音程已经掌握；

练习过程：

①
②
③

3. 关于 的练习过程：

谱例【59-329】

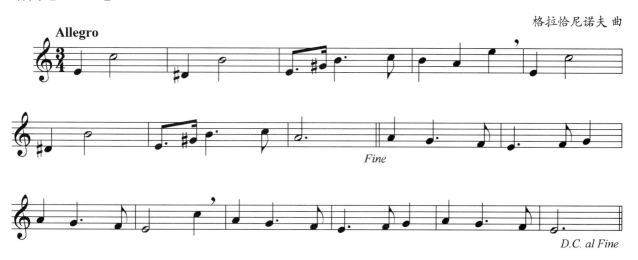

课下作业

1. 常规练习。

2. 将谱例 59-328 练熟背会。

3. 动动脑筋，为视唱谱例 59-329 中的调式变音 $d^{\#1}$ 设计出合理的辅助练习，并唱准确。提示：辅助半音做基础，可以考虑在 $d^{\#1}$ 前后先加上 e^1，唱熟后再去掉。节奏怎么处理自己想一想。

第 60 课

节奏练习

谱例【60-330】

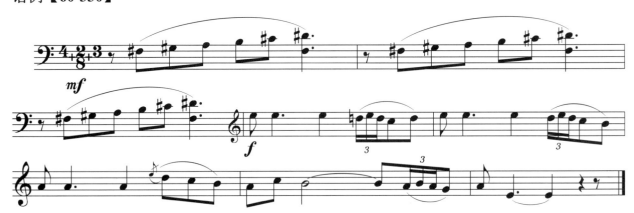

上例选自匈牙利作曲家巴托克的《小宇宙》。(4+2+3)/8 的拍子比较特别。以八分音符为一拍，每小节九拍，但与 9/8 的拍子不同。击拍时，9/8 的拍子内心数拍的过程是：1、2、3、1、2、3、1、2、3，而 4+2+3/8 的拍子内心数拍的过程是：1、2、3、4、1、2、1、2、3。

视唱练习

下列谱例可作为学生复习考试之用。

谱例【60-331】

1ᴬ192

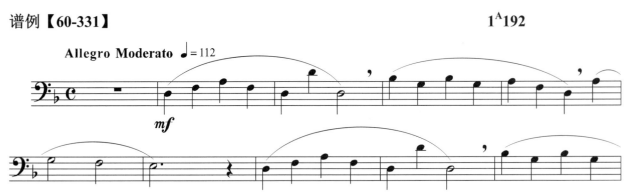

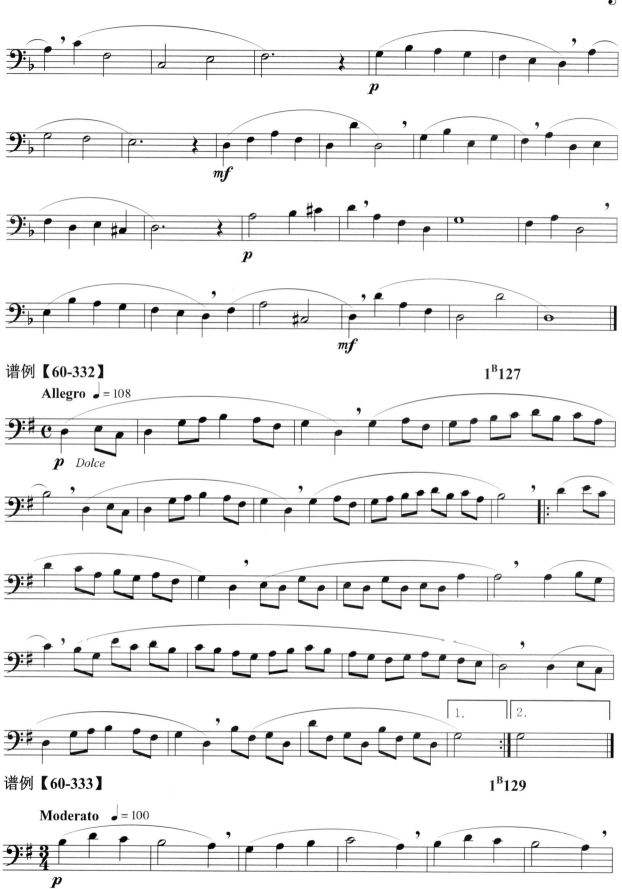

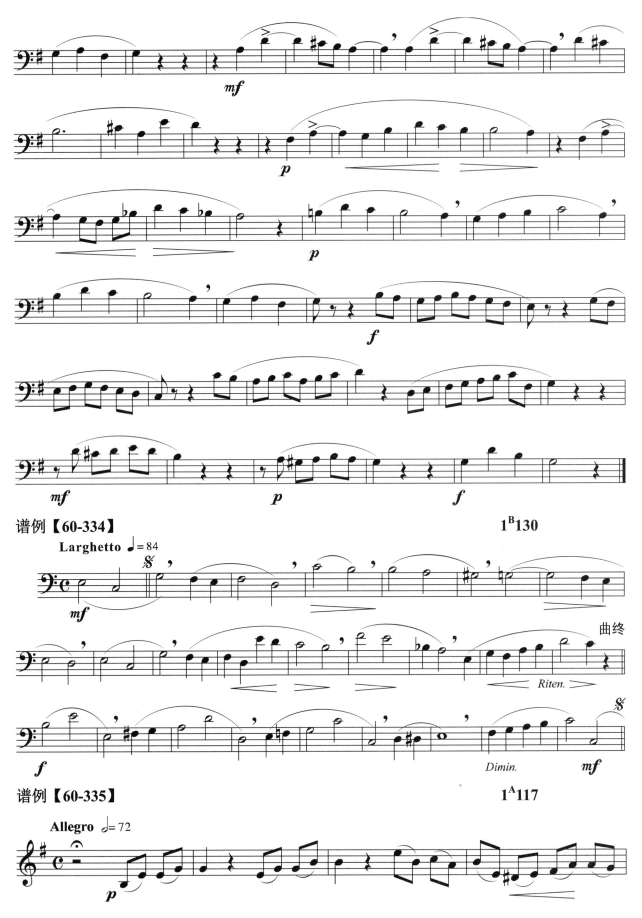

谱例【60-334】　　　　　　　　　　　　　　　　　　　　　1ᴮ130

谱例【60-335】　　　　　　　　　　　　　　　　　　　　　1ᴬ117

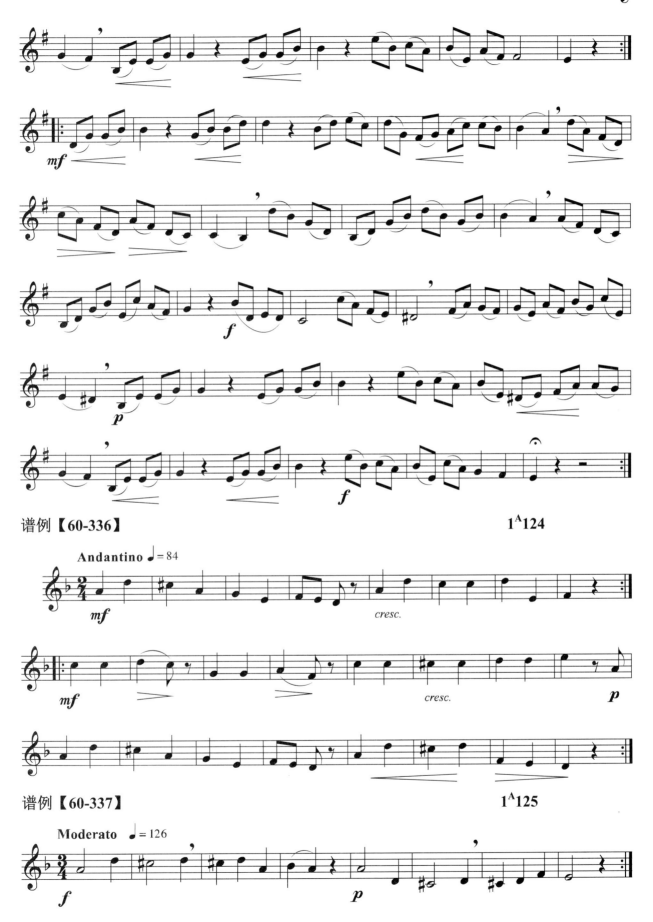

谱例【60-336】

谱例【60-337】

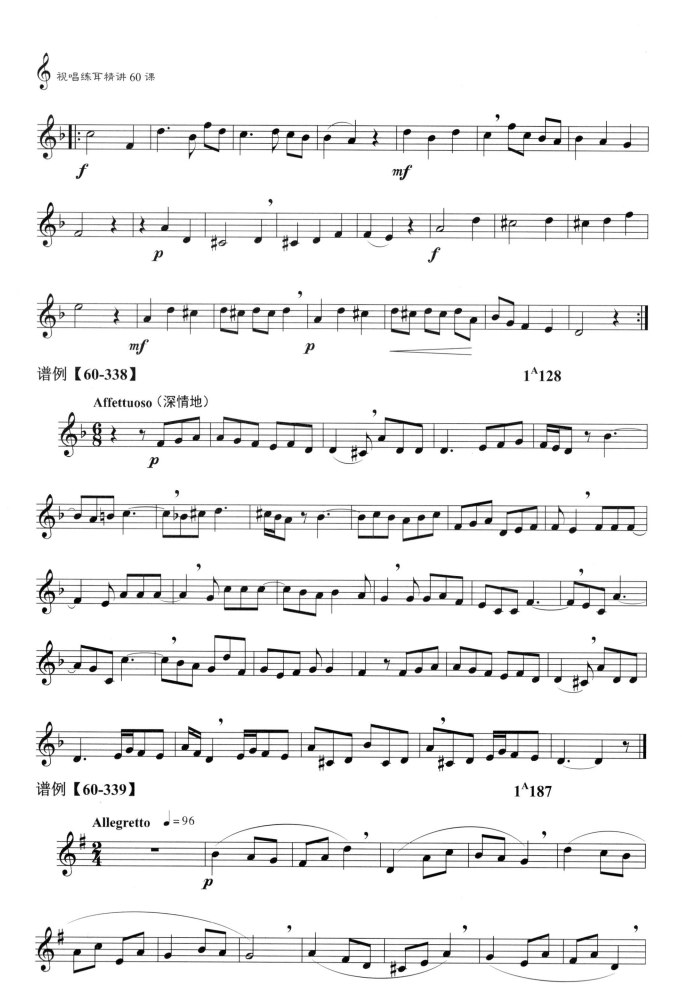

谱例【60-338】 1ᴬ128

谱例【60-339】 1ᴬ187

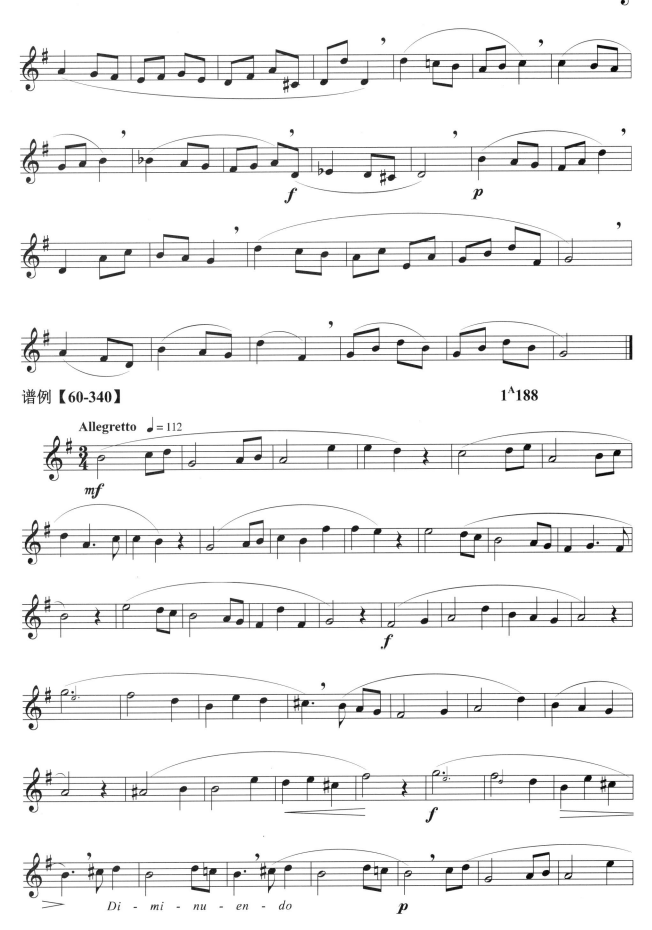

谱例【60-340】

谱例【60-341】 2^A1

谱例【60-342】 2^A2

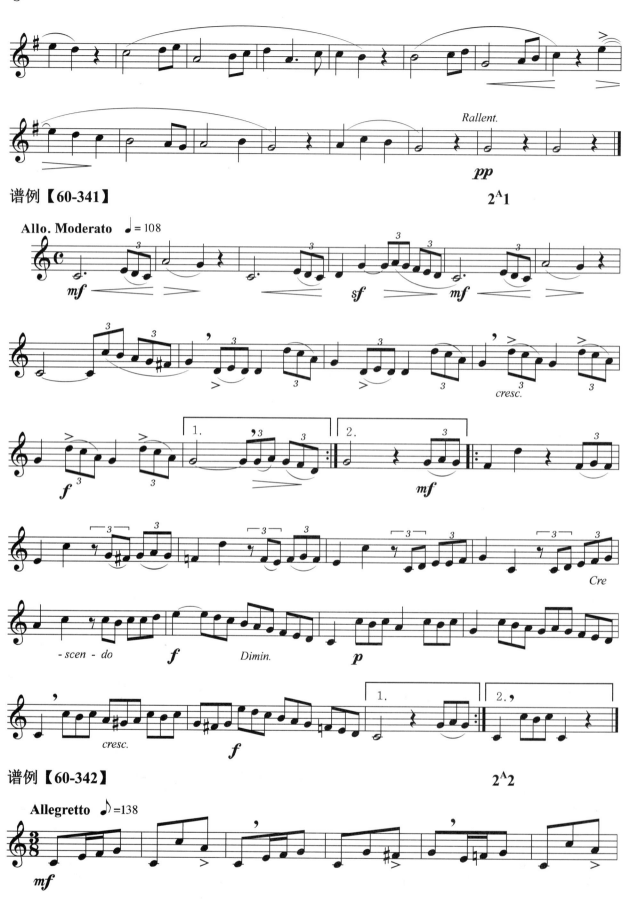

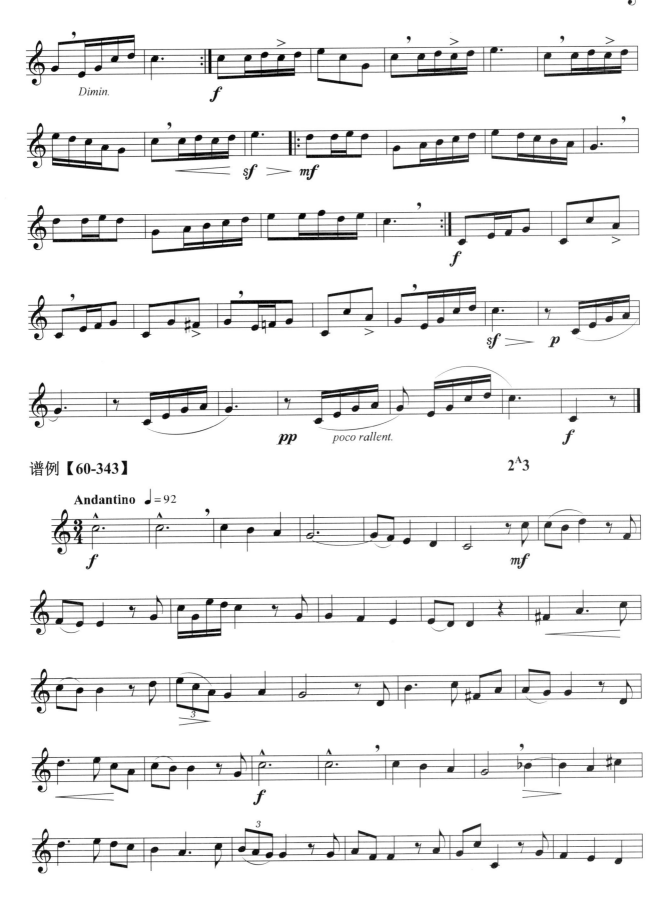

谱例【60-343】

谱例【60-344】

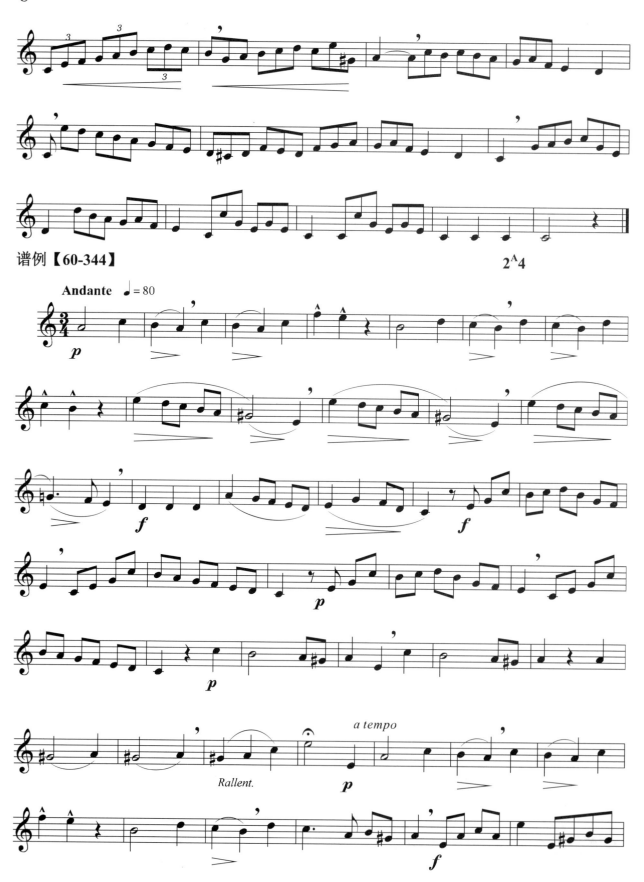

谱例【60-345】

谱例【60-346】

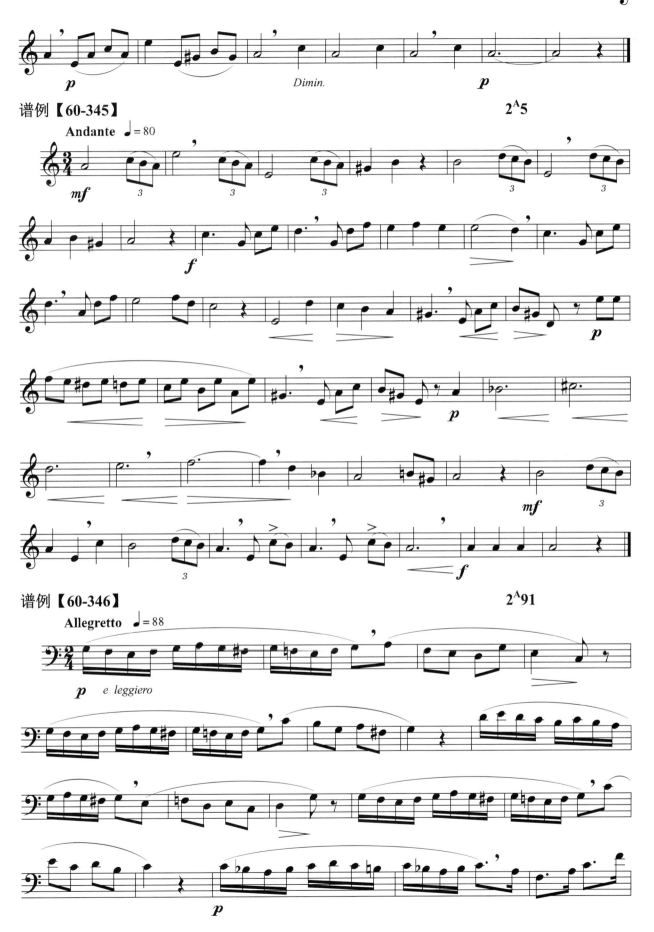

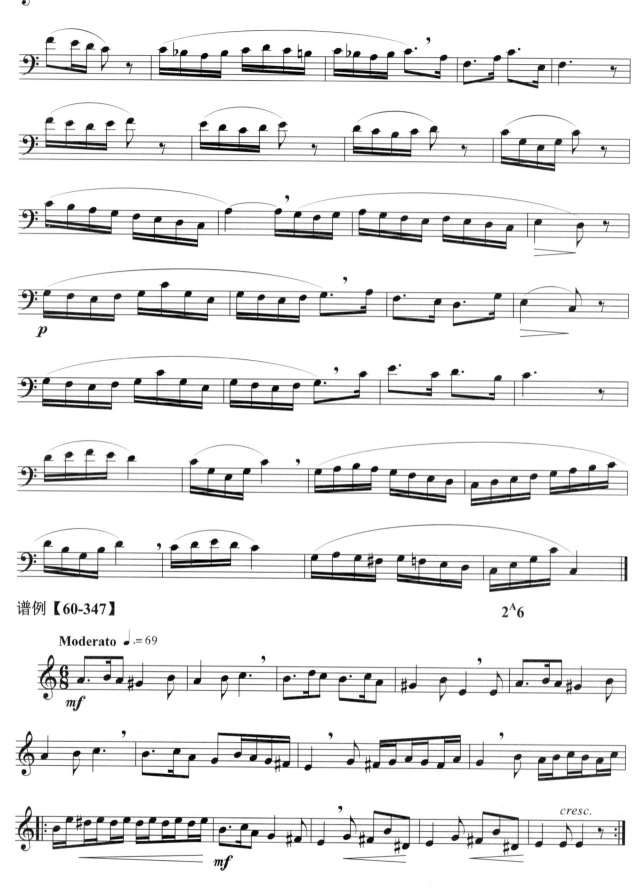

谱例【60-347】 2^A6

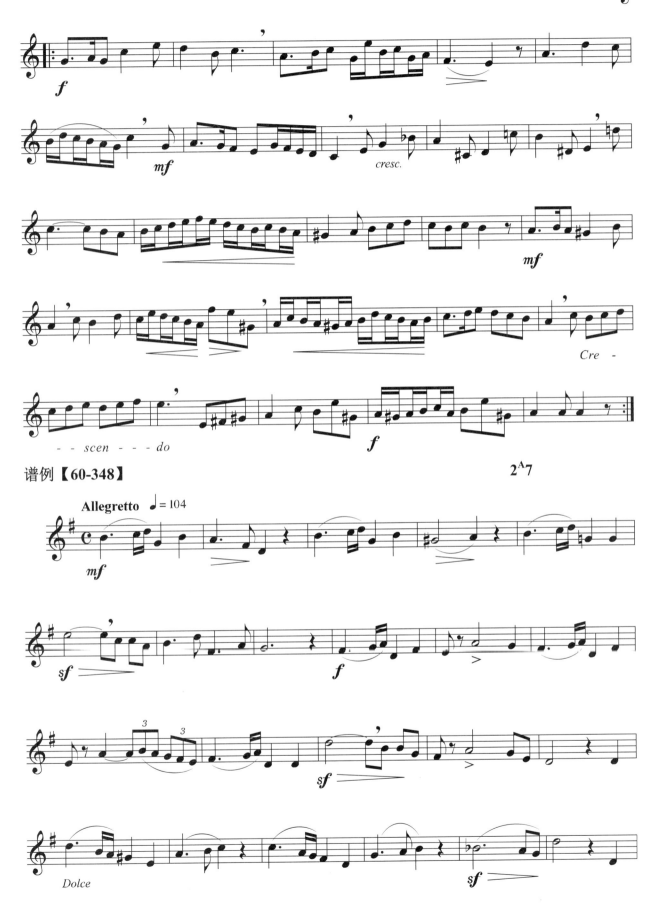

谱例【60-348】

2^A7

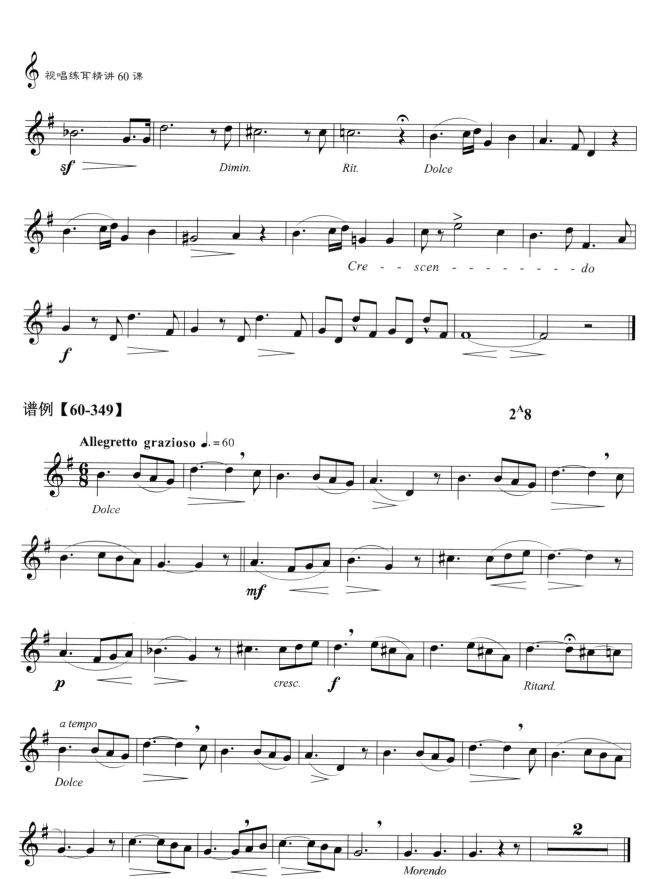

谱例【60-349】　　　　　　　　　　　　　　　　　　　　　　　　　2^A8

谱例【60-350】　　　　　　　　　　　　　　　　　　　　　　　　　2^A12

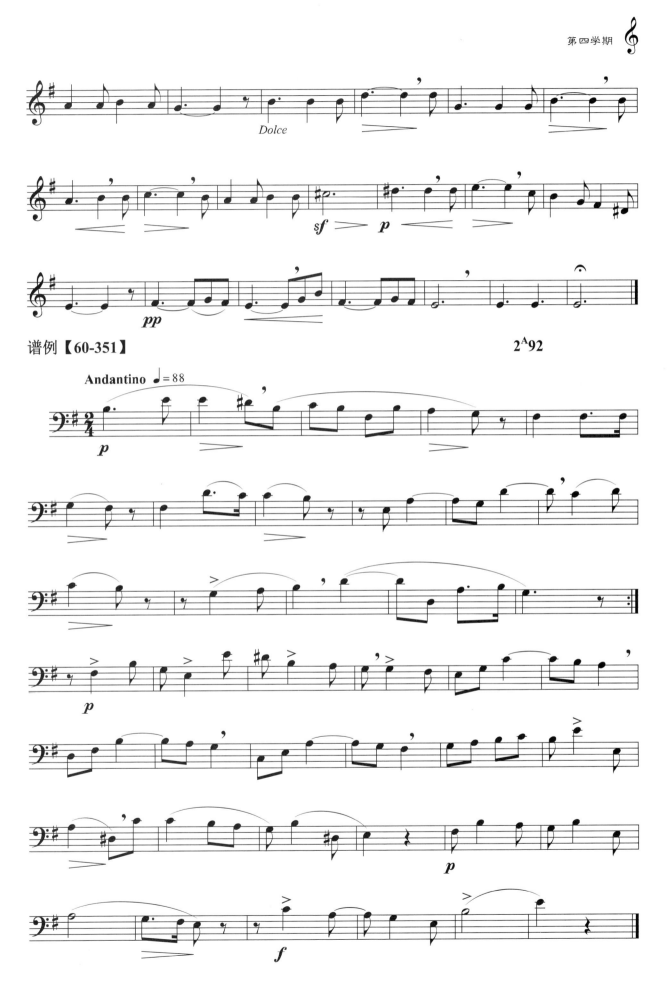

谱例【60-351】

2^A92

谱例【60-352】

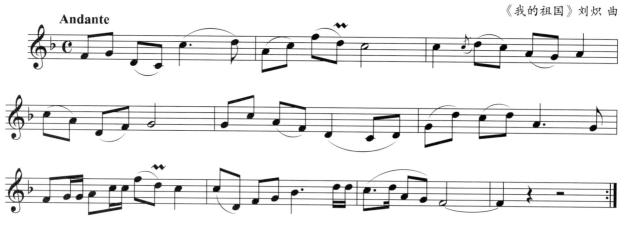

上例选自刘炽作曲的故事片《上甘岭》。

谱例【60-353】

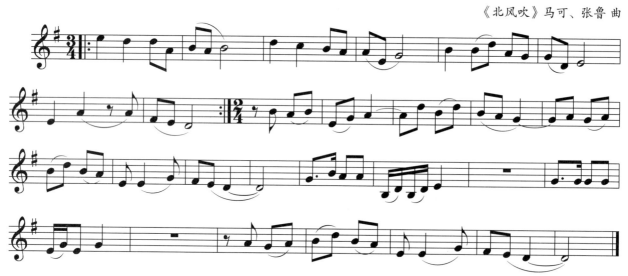

上例选自马可、张鲁作曲的歌剧《白毛女》。

谱例【60-354】

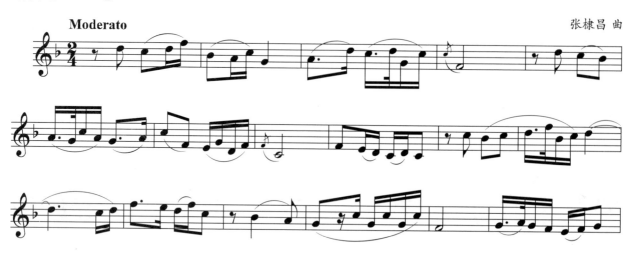

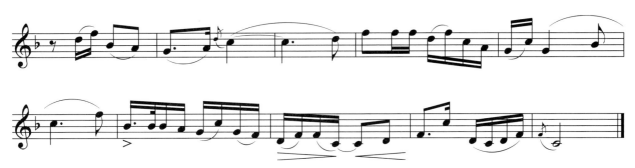

上例选自张棣昌为电影《咱们村里的年青人》所作的主题歌《人说山西好风光》。

参考文献

[1] 汪启璋，顾连理，吴佩华．外国音乐辞典[M]．上海：上海音乐出版社，1988．

[2] 姚恒璐．实用音乐英文选读[M]．长沙：湖南文艺出版社，2010．

[3] 薛良．音乐知识手册[M]．北京：中国文艺联合出版公司，1984．

[4] 邬析零，廖叔同，陈平，等．外国音乐表演用语词典[M]．北京：人民音乐出版社，1994．

[5] 王凤岐．简明音乐小词典[M]．上海：上海音乐出版社，2005．

[6] 黎英海．汉族调式及其和声[M]．上海：上海音乐出版社，2001．

[7] 樊祖荫．中国五声性调式和声的理论与方法[M]．上海：上海音乐出版社，2003．

[8] 缪天瑞．律学[M]．北京：人民音乐出版社，1996．

[9] 丰子恺．丰子恺音乐五讲音乐入门[M]．北京：北京日报出版社，2018．

[10] 童忠良．基本乐理教程[M]．上海：上海音乐出版社，2001．

[11] 斯波索宾．音乐基本理论[M]．汪启璋，译．北京：人民音乐出版社，1956．

[12] 杜亚雄．中国乐理常识[M]．太原：北岳文艺出版社，1999．

[13] 李重光．音乐理论基础[M]．北京：人民音乐出版社，1962．

[14] 李吉提．中国音乐结构分析概论[M]．北京：中央音乐学院出版社，2004．

[15] Andrew Surmani，Karen Farnum Surmani，Morton Manus．Essentials of Music Theory[M]．USA：Alfred Publishing Co.，Inc.，1999．

[16] Allen Winold，John Rehm．Introduction to Music Theory[M]．Second Edition．Englewood Cliffs，New Jersey 07632，USA：Prentice-Hall，Inc.，1979．

[17] Don Michael Randel．The Harvard Dictionary of Music[M]．Fourth Edition．Cambridge，Massachusetts(USA)，and London，England：The Belknap Press of Harvard University Press，2003．

[18] Michael Kennedy．The Oxford Dictionary of Music[M]．Third Edition．Oxford，New York：Oxford University Press，1980．

[19] Stanley Sadie，John Tyrrell．The New Grove Dictionary of Music and Musicians[M]．长沙：湖南文艺出版社，2012．

[20] Steven G. Laitz．The Complete Musician[M]．Fourth Edition．Oxford，New York：Oxford University

Press, 2016.

[21] 孙从音, 范建明. 基本乐科教程视唱卷[M]. 上海: 上海音乐出版社, 1997.

[22] 熊克炎. 视唱练耳教程（单声部视唱与听写）上册[M]. 上海: 上海音乐出版社, 2003.

[23] 尤家铮, 蒋维民. 和声听觉训练[M]. 上海: 上海音乐出版社, 1991.

[24] 亨利·雷蒙恩, 古斯塔夫·卡卢利. 视唱教程第一册第一分册与第二分册（1^A 与 1^B），第二册第一分册与第二分册（2^A 与 2^B）[M]. 北京: 人民音乐出版社, 2000.

附录 A 旋律音群的训练过程与编写方法

人们常说起的"单音"听写，其实是连续的旋律音程，因其是构成单旋律的音高材料，我们可以称之为"旋律音群"。

提到训练过程就有起点与终点的问题。本文所说的起点指学习者初步掌握识谱技能，也就是识简单的谱子，对调式变音还望而却步。终点是能够听出"十二音序列"难度的旋律音群。完成这一过程的具体做法是：以自然调某些音级为出发点，以转调、调式交替为主要手段，突出重点、划分阶段，以十二音序列为终点的循序渐进的方法。

全部过程分为六个阶段：

第一阶段 利用转调或交替集中训练大二度、大三度、小三度。

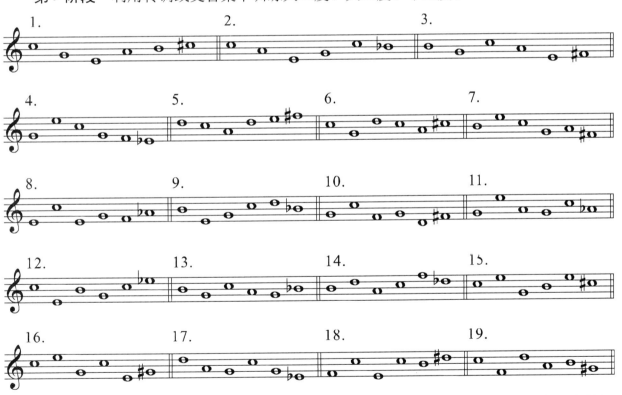

上例条目中的每条前 5 个音内容很简单，均为白键（零调号）。学生可以凭借一定的调性感觉来判断音的高度，但很难被音与音之间的音程性质所吸引。而第 6 个音是黑键，它的出现破坏了前 5 个音的调感觉，造成了意外感，因而很容易引起学生的注意。比如：第 10 条中，d^1-$f^{\#1}$（第 5 到第 6 个音），利用出调外音（或调式交替的音）造成意外感吸引学

生的注意力，学生要思考的是后两者的音程关系与自己已经掌握的 do-mi（大三度）的关系是一样的，因而已知第 5 个音是 d^1，d^1 向上大三度的音就应该是 $f^{\#1}$（第 6 个音）。换句话说，就是用 do-mi 大三度这把尺子来丈量 d^1-$f^{\#1}$ 的"尺寸"。这里，既离不开首调感，也离不开掌握音程的熟练程度。

另外，此阶段的条目编写应避免第 4 与第 6 音形成三全音等音程。比如：

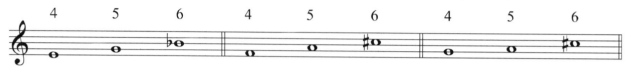

第二阶段　在保留第一阶段内容的基础上，利用出现调外音集中训练纯四、五、八度以及辅助性半音。

第三阶段　在保留前两个阶段内容的基础上，重点训练大、小六度。

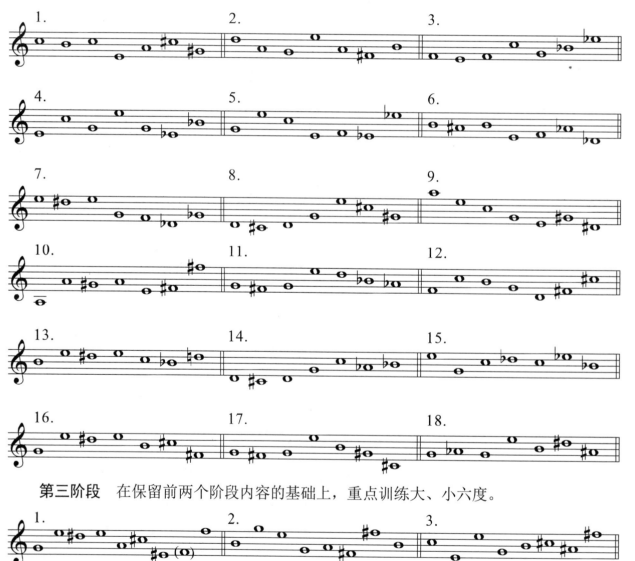

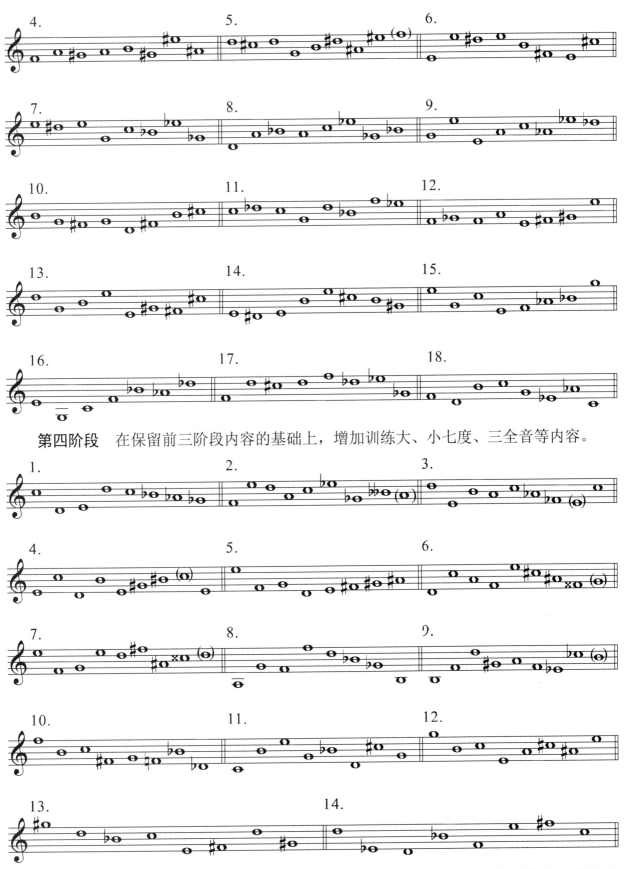

第四阶段 在保留前三阶段内容的基础上,增加训练大、小七度、三全音等内容。

第五阶段 此阶段为"终结点"的预备练习,条目内容多从十二音序列作品中选取完

整序列的一部分。

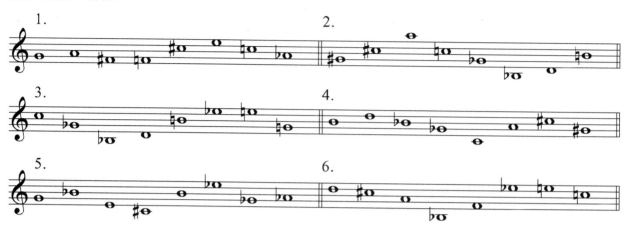

第六阶段 十二音序列的听写。学生有了前五个阶段训练的基础，进入此阶段并能够完全接受训练内容便顺理成章了。

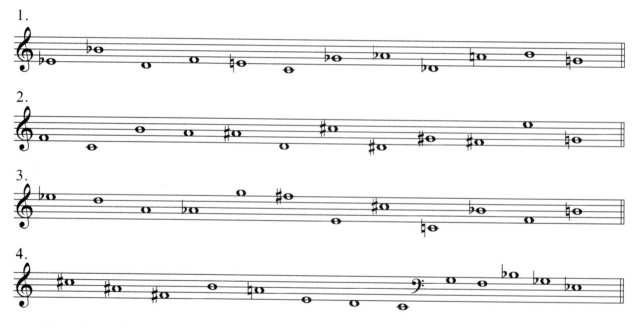

第 1 条选自勋伯格《钢琴协奏曲》Op.42。

第 2 条选自斯特拉文斯基《安魂圣歌》。

第 3 条选自布列兹《结构Ⅰa》。

第 4 条选自姚恒璐《第一弦乐四重奏》中的十三音对称序列（以 D 为轴音）。

以上六个阶段所列条目仅仅作为范例提供难度依据，量很小。任课教师可以根据相同的编写方法编写出适合自己课堂教学的练习条目。程度浅的学生未必能够完成六个阶段的全部训练内容。音乐类院校的学生入学水平参差不齐，因而在进行此项内容训练时，进度、结课程度也就不尽相同。无论怎样，此小文所述方法如果能够帮助教学中的部分同仁起微小之作用本人就倍感欣慰了。

附录 B 经典儿歌视唱曲 29 首

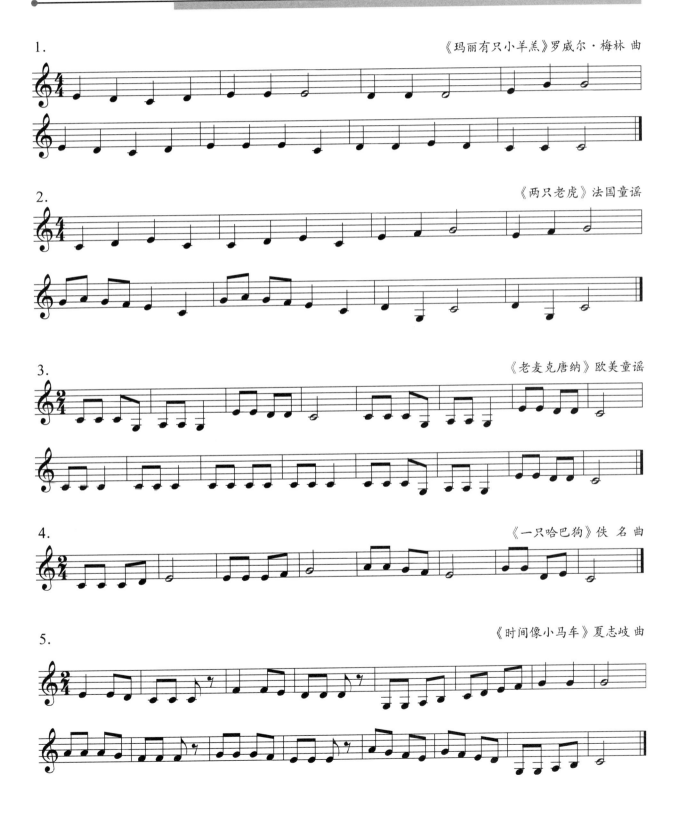

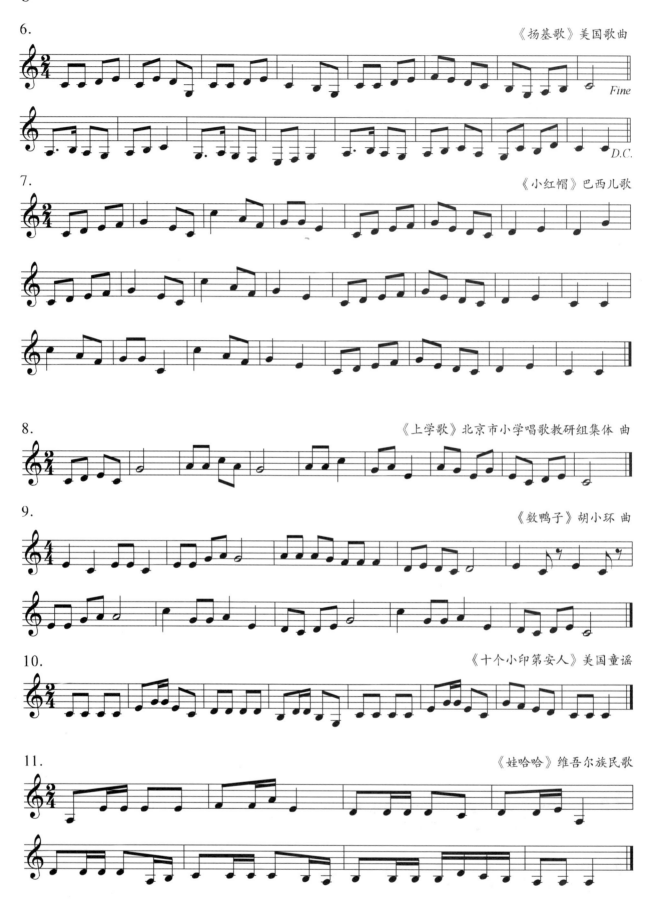

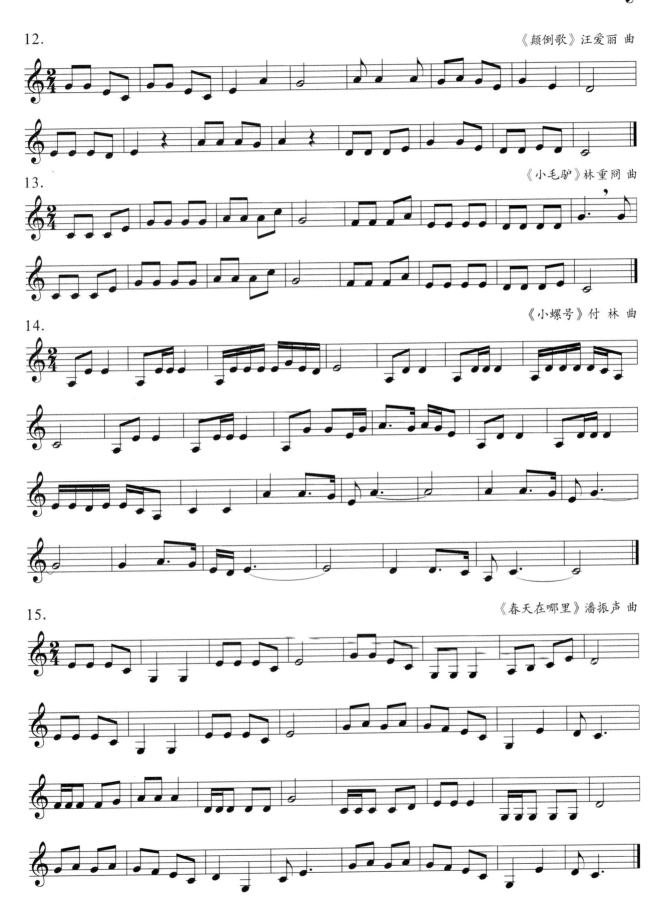

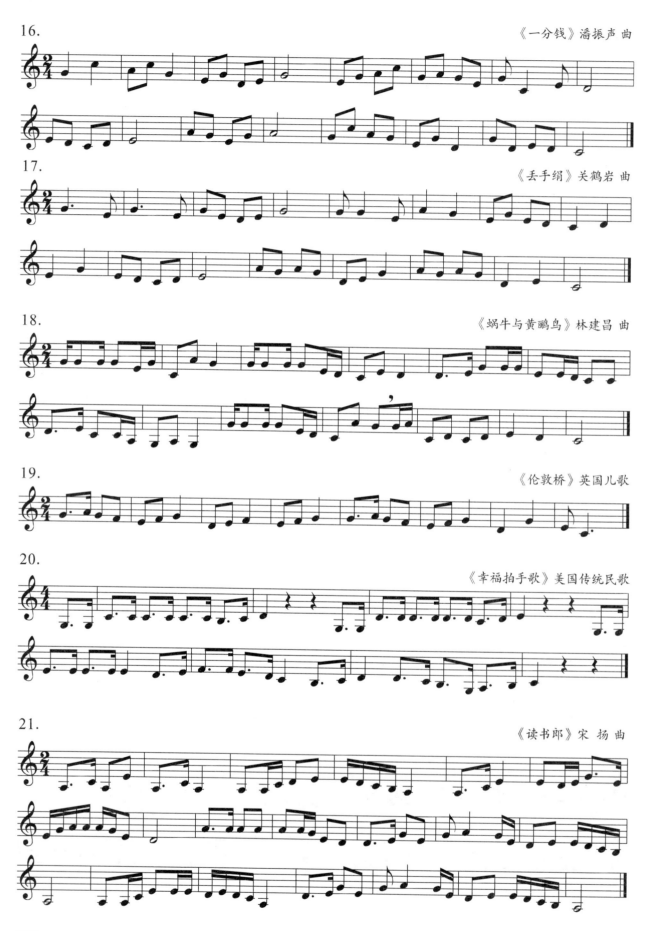

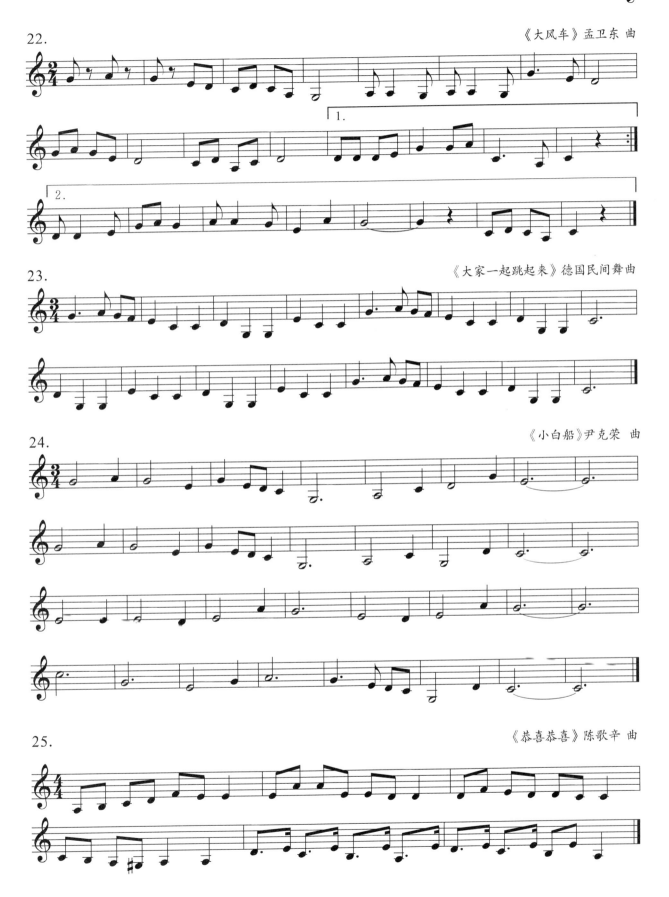

26. 《四季歌》日本民歌

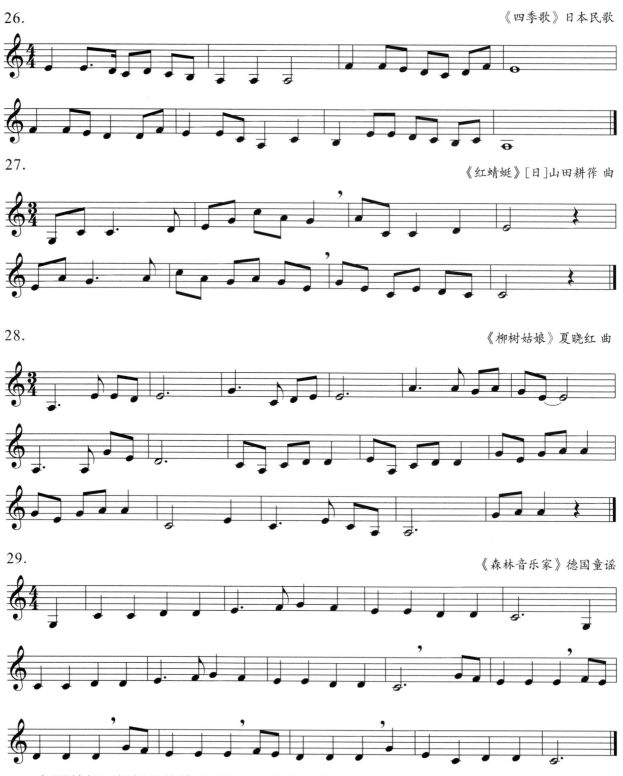

27. 《红蜻蜓》[日]山田耕筰 曲

28. 《柳树姑娘》夏晓红 曲

29. 《森林音乐家》德国童谣

任课教师可根据具体教学情况，选用其中的曲目。

后 记

基础乐理与视唱练耳均为重要的音乐基础课不言而喻。若能扎实地学好这两门课，将为日后顺利学习和声学（harmony）、对位法（counterpoint）、曲式学（form）、作曲（composition）以及各种音乐技能课等创造必要的有利条件。

学习基础乐理与视唱练耳应强调积极训练与知识积累相结合。"两者并重"才能保证学习效果，偏废其一均可能影响学习质量，这一点尤为重要。

本套教材具有鲜明的特点，最值得提及的是课程教学内容的顺序编排真正体现了"循序渐进"的原则，做到这一点并非易事，它建立在本人几十年的教学实践的基础之上。在这么多年的教学实践中，如何解决教学次序的真正"合理化"问题始终伴随每节课，精心研究，反复实践并认真总结才有了结果。即便是附录 A《旋律音群的训练过程与编写方法》的短文，也是在连续整学期（一周一次）的近二十次讲座的基础上进行多次整理加工才完成的。书中每项内容的编写均经过细致的推敲，力求文思缜密。乐理书中所列外文大多为英文，但音乐表情术语以意大利语为主。书中的意大利语均是与意大利友人阿尔方索·阿玛多（Alfonso Amato）沟通之后才确定的，在此向这位外国友人深表谢意！

恩师陈世宾先生七旬有余能为本套教材提笔作序，我为之感动，心中的感激之情无以复加！

本套教材能够顺利付梓，还承蒙清华大学出版社第六事业部的大力支持。几位曾经的弟子李春俊（河北大学艺术学院硕士毕业）、孙小成（山西大学音乐学院硕士毕业）、任苗霞（山西师范大学音研所硕士毕业）、李鹏（上海音乐学院在读博士）、裴国华（上海音乐学院硕士毕业）与丁逯园、马宇鹏（山西大学音乐学院在读硕士）也做了大量的工作，谨此一并表示深深的谢意！

2019 年 12 月 于太原